U0019647

142種超好玩的親子畫畫BOOK

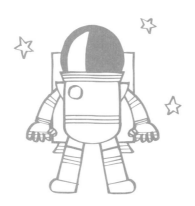

초간단 아빠 일러스트 : 아이가 원하는 그림을 가장 쉽게 그려주는 방법

智慧場Wisdom Factory◎著　　劉成鐘◎畫　　邱淑怡◎譯

手殘爸媽也會畫！教出愛塗鴉的小孩！

隨著逐漸成長，孩子會對世界充滿好奇，也開始認識身邊的事物，不過，有一項舉動總是會令父母感到困擾，就是小孩提出「幫我畫畫」的要求。一開始小朋友會先從貓咪、小狗等，較為熟悉的動物或者周遭容易接觸的事物開始，嚷嚷著要父母畫給他。

對於說話、寫作尚未發展成熟的小孩而言，表現自己的想法與情感最親密且有效的方法便是畫畫，透過反覆練習不明型體的線條與形狀，接著就會漸漸開始描繪童話故事裡出現的小動物，以及周遭熟悉的物品。然而，對於握力不足或觀察力不足的小孩來說，畫出具體形體並不是一件簡單的事，常常會轉向爸爸媽媽尋求協助。

不過對於沒有什麼畫畫天分的父母，畫畫也是一件相當頭痛的事。遇到這種情況時，大人該如何是好呢？妳是否也曾對孩子說過「媽媽不會畫畫，你自己畫」，將畫本與色筆交還給他，匆匆離開；或者說出「老是要媽媽畫給你，你要自己畫啊」這種逃避現實的辯解？

這本書正是為了解決大人們的困擾所編製，書中收錄最受小孩喜歡的動物、昆蟲、恐龍、鳥類、交通工具、球類、太空人、樂器，都是可以輕鬆跟著描繪的插畫範例。此外，還有提供邊畫邊與小孩交談的話題，不僅可以提升親子之間的親密感，還能從中學習到繪畫對象的背景知識。

比起丟下一句「自己畫畫看」，就將紙筆交由孩子，不如和小孩一同進行並討論關於描繪對象的各種知識，讓充滿好奇心的孩子在畫畫中自然的學習，想法也會變得更加寬闊。或許因為爸爸媽媽們的小小努力，就會塑造出截然不同的孩子。

期許這本書能為不擅於畫畫而感到羞愧，甚至認為畫畫是一件痛苦之事的大人們，成為一份溫暖貼心的禮物。

作者　智慧場 Wisdom Factory

用畫畫滿足孩子對世界的好奇

　　要能馬上畫出小孩突如其來的要求，並非一件容易的事情，即使是以繪畫為職業的人，也需要透過仔細觀察與反覆練習，才能夠畫出看似完整的圖畫，更別說對畫畫一竅不通的父母了，要能隨手畫出各種圖案，幾乎是不可能的任務。

　　本書裡收錄的插圖，是專門為自稱對「畫畫手殘」的大人們所設計。與其煩惱那些難以描繪的細節，不如掌握描繪對象的特徵著手進行，更能突顯整體輪廓。書裡還有許多聯想指導，像是電風扇的葉片是豆子，孔雀的羽毛是波浪雲朵等，這些聯想可以幫助我們更能掌握描繪對象的形貌。

　　雖然已經充分站在父母親的立場，提供許多繪畫順序與技巧，但希望家長們要記得，書裡提供的技巧並非唯一的正確畫法，對於繪畫者來說，能夠隨心所欲的畫畫就是最佳的畫法，像與不像只是其次，因此，也不要因為畫不出與書中圖畫相同模樣而備感壓力，任何人都不可能與其他人畫出一模一樣的圖畫，包括我自己也是。

　　有些父母親可能會擔心，要是幫小孩畫，會不會阻礙了他們的創意，關於這點我想提醒各位家長，小孩並不會完全按照媽媽畫給他的圖照著畫，雖然一開始可能會先從模仿開始，但是當他漸漸得心應手後，就會按照自己想畫的方式、想填的顏色自由進行，甚至還會用大人都不曾想過的方式，畫出充滿創意的圖畫，「模仿是創意之母」，正好可以說明這種情況。媽媽也可以握著小孩的手一同進行，小孩除了可以感受到與媽媽之間的親密感，也能克服自己不會畫畫的想法，重拾信心。

　　對於小孩來說，一幅好的圖畫並不是畫畫技巧有多精湛，只要是可以與小孩一起互動的圖畫就是好作品。換句話說，當你為小孩畫畫時，他會露出最開心的笑容，那便是世上最美麗的圖畫。誠心希望書中的插圖，可以成為您與寶貝兒女互動的契機。

<div style="text-align: right">插畫家　劉成鐘</div>

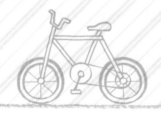

消防車 Fire truck

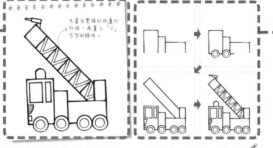

Step ②

確認如何用繪畫表現。此時,透過描繪技巧,瞭解圖畫特點,獲得靈感。

Step ③

確認步驟順序,一步一步進行描繪。

Step ①

看著照片
觀察整體樣貌。

Step ④

描繪完成後,自然地將相關常識講述給孩子聽。

先畫出雲梯的四邊形外框,再畫上「V」字型的橫條。

🔍 **畫畫前,先仔細觀察**

◎ 裝載雲梯的大型消防車,外觀以紅色為主,車身印有消防局的字樣,車頂有一架巨大的雲梯。

🚒 **邊畫邊學小知識**

◎ 消防車是為了因應火災或各種災難,用以撲滅火勢或灑水降溫的緊急車輛。

◎ 消防車又可分為裝載水源的水箱車、裝載泡沫原液、乾粉等化學滅火藥劑的化學車、裝有雲梯的雲梯車等等。

12

用以下方式與順序來使用這本書吧！

找出小孩想要描繪的物品或動植物的照片，先觀察其整體樣貌。參考「畫畫前，先學習觀察」的內容，先瞭解該物體具有哪些外貌特徵，看著照片比對觀察，相信父母親也會發現自己過去不曾注意的細節。

從完成圖裡標示的描繪技巧獲得靈感，並參考右方的描繪步驟，試著一步一步跟著畫畫看，即使是畫畫實力不強的人，也能充分模仿學習。只要投資一分鐘，不，三十秒就能見證到不同的結果。也可以抓住小孩的小手一同描繪。

完成後，或者在繪畫的過程中，可以參考「邊畫邊學小知識」的內容，告訴孩子關於描繪對象的相關趣聞、原理等各方面的小知識。不一定僅限於畫畫時進行講解，也可以在和孩子一同出發去動物園或植物園前，或者回來後再做補充說明。

協助孩子在最後完成的圖畫中填上色彩，可以參考照片上色，也可以讓小孩發揮想像力，盡情的填色。

目 錄

交通工具

球 類

動 物

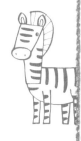

昆 蟲

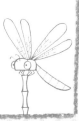

宇宙與科幻

生活用品

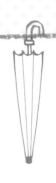

樂 器

鳥 類 動 物

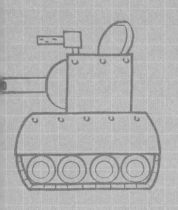

vehicles

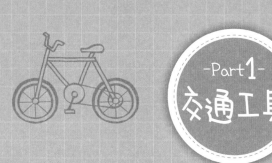

-Part1-
交通工具

VEHICLES

v e h i c l e s

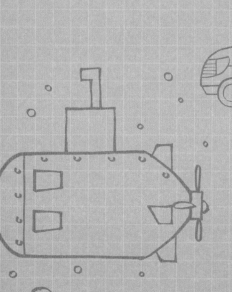

vehicles

各種汽車的基本畫法與線條構成相似，熟練後就能輕易畫出各種車種。

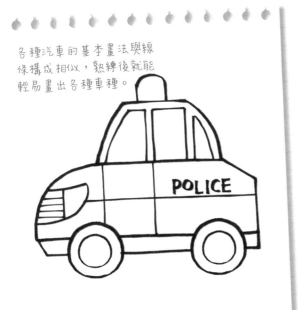

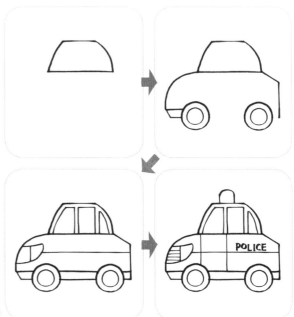

畫畫前，先學習觀察

⊕ 不同國家的警車顏色也各不相同，不過通常在車門上都有警徽圖案與隸屬單位字樣，車頂上有閃爍的警示燈。

⊕ 台灣的警徽為正面展翅的金黃色警鴿，徽頂上方有青天白日國徽，外圍繞著黃色嘉禾。

邊畫邊學小知識

⊕ 警車是為了因應各種災難、事故與犯罪發生時，維護秩序並保護民眾而派出的特殊車輛。

⊕ 台灣警徽上的金黃色警鴿圖案，象徵著警戒、和平、效率；左右各有七片嘉禾葉、穗，代表不眠不休服勤。

救護車 Ambulance

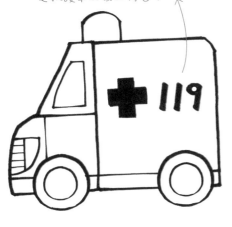

大大的十字符號和急救電話119，是救護車的最大特色！

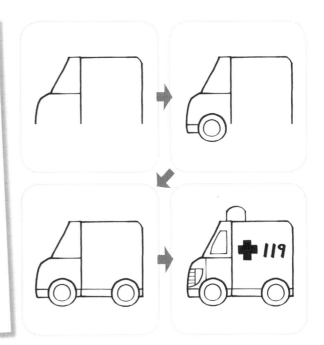

畫畫前，先學習觀察

⊕ 救護車車體為白色，中間畫有十字符號與 119 字樣。

邊畫邊學小知識

☺ 救護車主要的功能為將負傷或緊急患者迅速送往醫院，車體上的紅色象徵危險與警告。

☺ 救護車內配有呼吸器、醫療設備與醫藥品，提供基本的醫護行為。

消防車 Fire truck

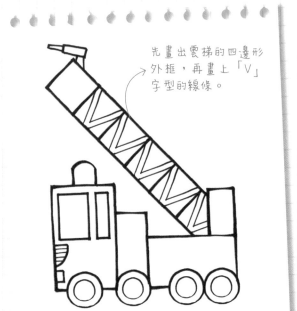

先畫出雲梯的四邊形外框，再畫上「V」字型的線條。

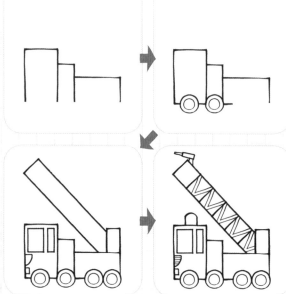

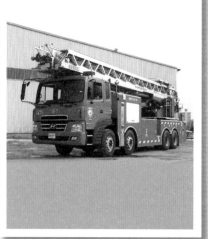

畫畫前，先學習觀察

⊕ 裝載雲梯的大型消防車，外觀以紅色為主，車身印有消防局的字樣，車頂有一架巨大的雲梯。

邊畫邊學小知識

✪ 消防車是為了因應火災或各種災難，用以撲滅火勢或灑水降溫的緊急車輛。

✪ 消防車又可分為裝載水源的水箱車、裝載泡沫原液、乾粉等化學滅火藥劑的化學車、裝有雲梯的雲梯車等等。

腳踏車 Bicycle

先畫出車體結構，就能
輕易畫上其他部分。

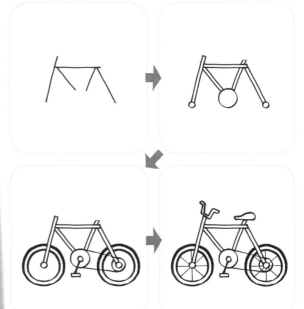

🔍 畫畫前，先學習觀察

◉ 腳踏車的構造大致分為兩個輪子、連接輪子的鐵鍊、腳
踩的踏板、手把和坐墊。

🎓 邊畫邊學小知識

◉ 除了常見的兩輪腳踏車，也有專為孩童安全設計的三輪
車、裝有兩個輔助輪的四輪車，以及只有一個輪子的單
輪車。

◉ 為了安全起見，騎乘腳踏車需戴上安全帽。小朋友練習
時，最好也要戴上護腕、護膝來保護身體。

雙層巴士 Bus

先畫出雙層巴士的上層。

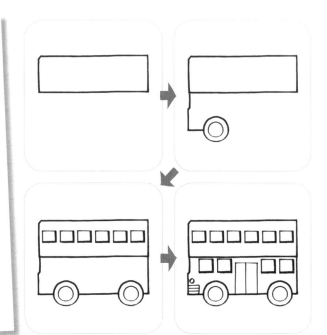

畫畫前，先學習觀察

⊕ 雙層巴士可以乘載很多人，所以有很寬的四方身體、好多個窗戶和高大的輪子。

邊畫邊學小知識

⊛ 為了增加載客量，將引擎等機具裝設在底部或後端，盡量擴展內部空間。

⊛ 英國倫敦的紅色雙層巴士和黑色計程車，是當地極具盛名的觀光名物。據說若想成為提供頂級服務的黑色計程車司機，必須通過世界最嚴格的認證考試。

蒸汽火車 Steam locomotive[train]

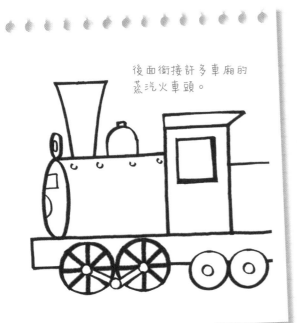

後面銜接許多車廂的蒸汽火車頭。

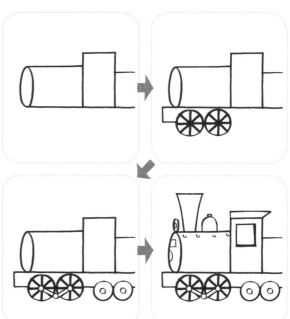

畫畫前，先學習觀察

⊕ 蒸汽火車頭最前方設有鍋爐器具，外觀呈現圓筒狀，還有一根煙囪，其後接著駕駛座以及裝載燃料的車廂。

邊畫邊學小知識

✦ 蒸汽火車是現代火車的始祖。

✦ 蒸汽火車以燃燒煤炭煮水，再利用沸騰後的蒸汽產生動力，因此必須裝設鍋爐器具，也必須載著水和燃料一起上路。

高鐵 High-speed train

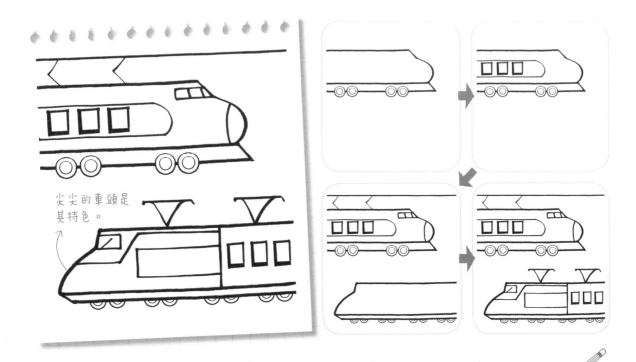

尖尖的車頭是
其特色。

畫畫前，先學習觀察

◉ 高鐵利用電力前進，沿著軌道設有電纜線，還有連接電
纜線與車體的裝置。尖尖的車頭也是一大特色。

邊畫邊學小知識

◉ 高鐵列車的兩端都設有駕駛座。為了減少空氣阻力、將
前進的速度提升到最高，車頭都呈現尖尖的模樣。

◉ 兩個駕駛座中間就是乘客車廂，列車兩端沒有分頭尾，
兩個方向均能前進。

坦克車 Military tank

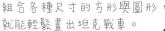

組合各種尺寸的方形與圓形，
就能輕鬆畫出坦克戰車。

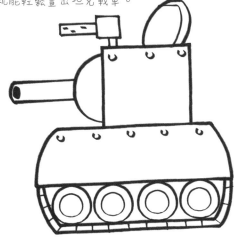

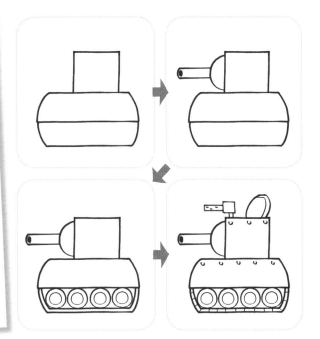

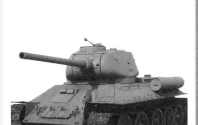

畫畫前，先學習觀察

⊕ 坦克車裝有機關槍武器、可以旋轉的大型砲台、燃料艙
與操縱室，以及包裹著履帶的大輪子。

邊畫邊學小知識

✦ 可以邊射擊邊前進的坦克戰車，是在第一次世界大戰
時，英國人為了對抗德軍而發明的。首次開發的坦克名
為「Mark1」，而「坦克（Tank）」一詞據說是為了隱
藏這種新式武器而臨時取的暗號。

✦ 坦克的輪子包裹著一層鋼製履帶，便於行走在凹凸不平
或險峻的道路。

砂石車 Dump truck

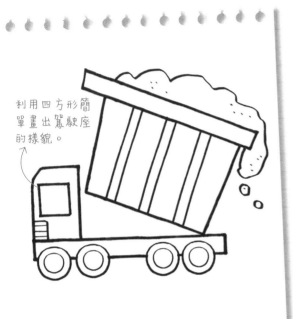

利用四方形簡單畫出駕駛座的樣貌。

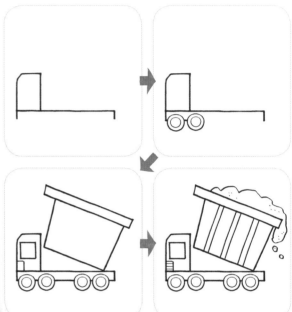

畫畫前，先學習觀察

- 砂石車通常用來裝載砂石或大型貨物，駕駛座後方裝有偌大的車斗（載物槽），還有又大又堅固的輪胎，才能承受貨物的重量。

邊畫邊學小知識

- 砂石車後方的載物槽可以自動傾斜，方便卸下貨物。
- 砂石車以載物槽傾斜卸貨的方向，分為側卸型、後卸型、底卸型，以及結合側卸與後卸的三方型車種。

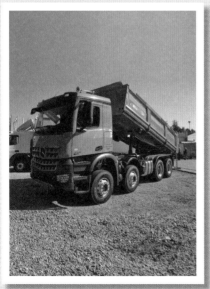

水泥預拌車 Truck mixer

水泥預拌車的特色，就是這個不斷轉動的筒狀車體。

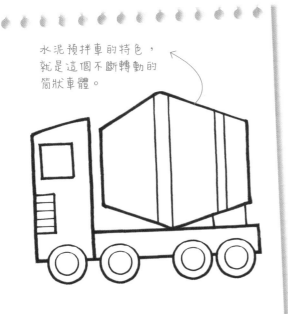

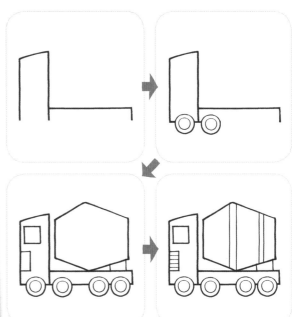

畫畫前，先學習觀察

⊕ 在運送時不斷攪拌的水泥預拌車，在駕駛座後方裝有滾筒狀的巨型車體。

邊畫邊學小知識

✿ 蓋房子常用的混凝土主要以細石、水泥和水混合而成，事先將所有成分不斷攪拌防止凝固，稱為預拌混凝土（ready-mixed concrete）。

✿ 水泥預拌車利用滾筒型的車體，持續讓混凝土的成分混合均勻並防止凝固。

怪手 Excavator

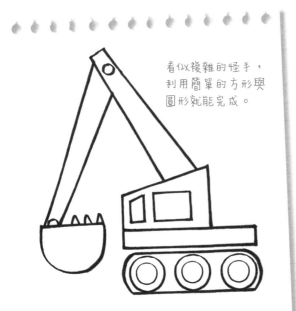

看似複雜的怪手，
利用簡單的方形與
圓形就能完成。

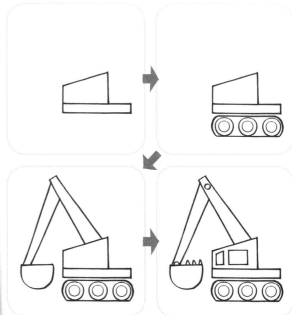

畫畫前，先學習觀察

◉ 怪手具有可以360度旋轉的車體、像大杓子一般的手臂，杓子邊緣還有尖尖的鋸齒，輪胎就像坦克車一樣包裹著履帶。

邊畫邊學小知識

◉ 怪手可以利用巨大的手臂，完成挖掘、裝運、整地以及拆除舊房子等作業。

◉ 如果將鋸齒狀的杓子替換成尖錐，就能破壞並拆除建物；替換成剪刀狀的刀片，就能截斷鋼筋；替換成爪子就能抓取重物。

直升機 Helicopter

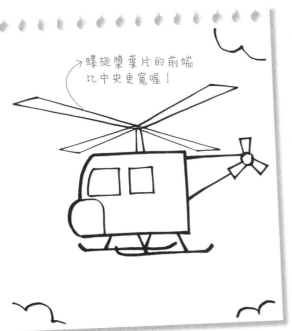

螺旋槳葉片的前端
比中央更寬喔!

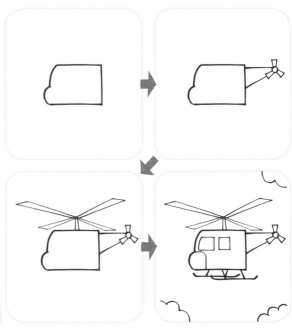

畫畫前,先學習觀察

⊕ 外觀狀似蜻蜓的直升機,最大的特色在於機艙上方與尾端各設有一大一小的螺旋槳。

邊畫邊學小知識

⊛ 機艙上方的螺旋槳用於垂直升降,尾端的螺旋槳則用於調整方向。

⊛ 直升機利用螺旋槳快速旋轉的方式直接上升,無需一般飛機所必要的跑道。

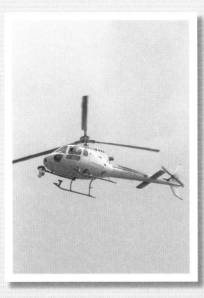

輕航機 Light aircraft

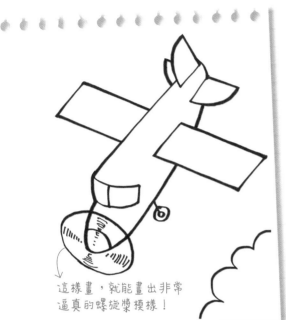

這樣畫，就能畫出非常
逼真的螺旋槳模樣！

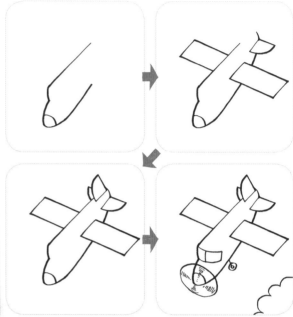

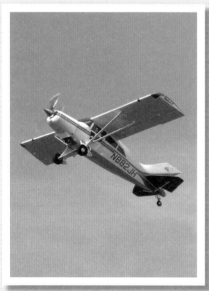

畫畫前，先學習觀察

⊕ 輕航機的駕駛艙兩側裝有巨型機翼，螺旋槳則架設在飛機前端。

邊畫邊學小知識

✪ 可以裝載人或貨物飛行在空中的機具，廣義被稱為航空器或飛機（Airplane，Aircraft）。輕航機可視為小型的飛機。

✪ 輕航機主要運用在短程載客，也是相當受歡迎的休閒觀光項目。

客機 Airliner

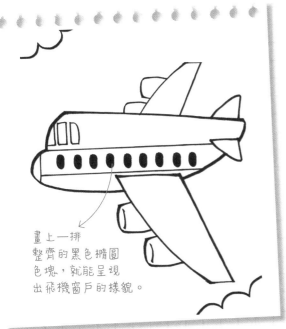

畫上一排
整齊的黑色橢圓
色塊，就能呈現
出飛機窗戶的樣貌。

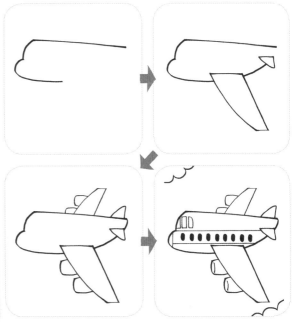

🔍 畫畫前，先學習觀察

◉ 微尖的機頭、一字排開的窗戶、左右兩側的大翅膀、水平與直立的尾翼，就是經典的飛機造型。

🎓 邊畫邊學小知識

◉ 客機是載著大量乘客，前往不同國家城市的大型飛機。

◉ 在客機廁所中使用的水，都到哪裡去了呢？洗手的水會直接排出機外成為雲或蒸發，馬桶裡的排泄物則會暫時保存在汙水槽，降落之後再清洗乾淨。

戰鬥機 Fighter aircraft

又尖又扁的機身和導彈裝備是其特色。

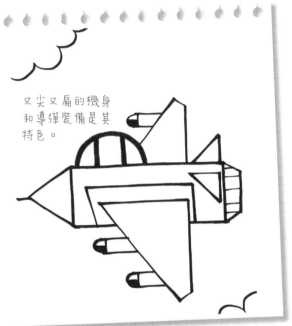

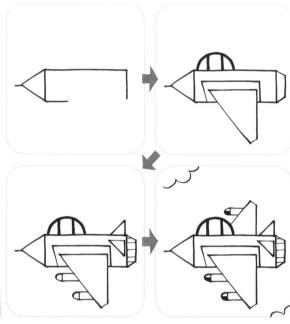

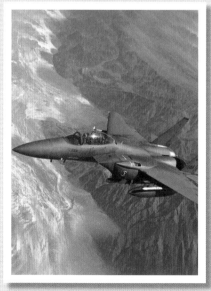

畫畫前，先學習觀察

⊕ 比客機短小、機身非常扁，駕駛艙覆蓋著透明玻璃，最特別的是兩片機翼下裝著導彈武器。

邊畫邊學小知識

⊛ 戰鬥機主要是在戰爭時用來摧毀地面上的目標，或者攻擊其他飛行物體。

⊛ 倘若戰鬥時間太長，或是將裝載燃油的空間更換成武器時，可能就需要進行「空中補給」。所謂的空中補給，就是派遣另一架飛機，在空中將燃料輸送給戰鬥機。

風帆船 Yacht

有著可愛的三角形帆和被風吹彎的大帆。

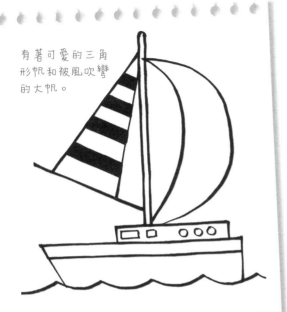

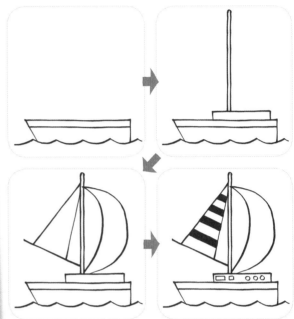

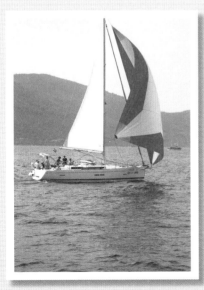

畫畫前，先學習觀察

⊕ 帆船是一種懸掛著風帆的小船，一般的帆船都有一片大型風帆，和稍微小一點的三角形帆。

邊畫邊學小知識

☺ 帆船利用懸掛在桿子上的風帆，受到風的力量來操控與前進。風勢強勁時，須將風帆保持鬆垮；風勢較小時，則須將風帆拉緊一些。

☺ 帆船下方裝有往下延伸的中插板（Center board），可防止帆船傾斜翻倒。

客輪 Passenger ship

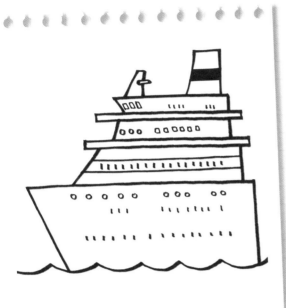

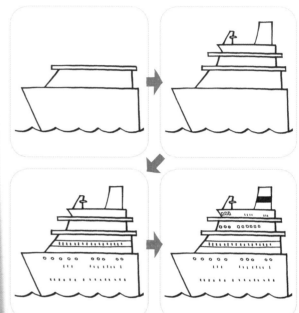

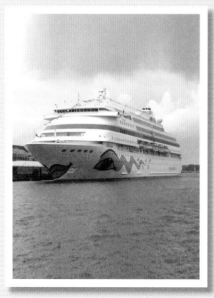

畫畫前，先學習觀察

⊕ 客輪是可以乘載數百至數千名旅客的大型船隻，具有相當的高度與寬度，擁有數層船艙、客房與大量的窗戶。

邊畫邊學小知識

✦ 具有各種高級設施提供旅客使用的大型豪華船隻，稱為遊輪（Cruise）。

✦ 著名的鐵達尼號，就是當時號稱世界最大規模，卻在首航不幸發生船難，罹難者超過千名的豪華遊輪。無論是客輪或大型遊輪，為了避免類似的憾事發生，皆有搭載足夠的救生艇。

潛水艇 Submarine

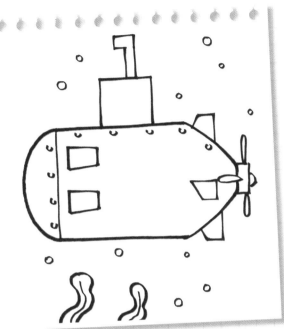

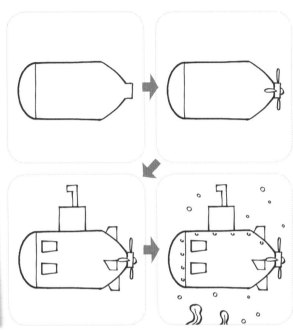

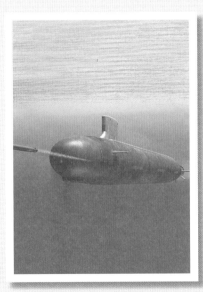

畫畫前，先學習觀察

⊕ 沉潛在水中的潛水艇，具有橫向長條型的圓筒外觀，上方突出一座高塔，前進用的螺旋槳裝在尾端。

邊畫邊學小知識

⊗ 軍事用的潛水艇都裝有魚雷。魚雷具備自動推進裝置，在觸碰到目標物後隨即爆炸。

⊗ 位於尾端的特殊船艙注滿海水時，潛水艇就能潛入海底。注入壓縮空氣而將海水排出之後，就會產生浮力而讓潛水艇浮出水面。

balls

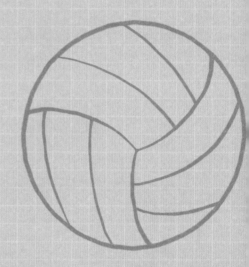

balls

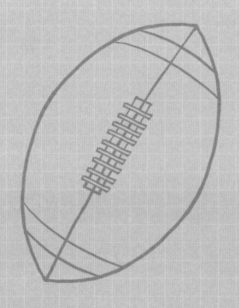

balls

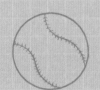

balls

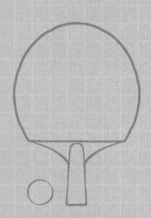

balls

-Part2-
球類

BALLS

balls

balls

籃球 Basketball

如果無法一筆完成輪廓，可以畫兩個半圓形組合成圓形。

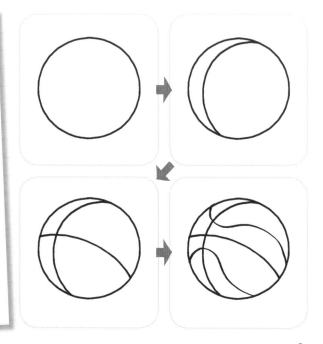

畫畫前，先學習觀察

☉ 籃球以紅褐色為底，畫上黑色的線條。球體中央有十字型的黑線，兩邊各畫上半圓形曲線。

邊畫邊學小知識

☉ 籃球是一種以五個人為一隊，利用傳球或投擲等方式，將籃球投入對方所保護的籃網中即可得分的球類運動。

☉ 據說籃球源自輪流將球投進籃子（Basket）中計分的遊戲，也因此得名為Basketball。

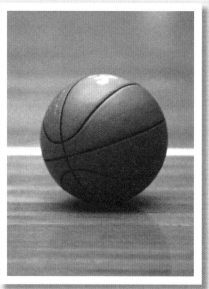

排球 Volleyball

先以螺旋葉片的方式畫出三條中央線，再補上剩餘的線條。

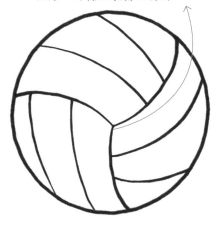

🔍 畫畫前，先學習觀察

◉ 排球包覆著柔軟的皮革，以縫線劃分成好幾個互相垂直的區塊，每塊也各自具有三條縫線。

🎓 邊畫邊學小知識

◉ 排球隊的人數為六名，雙方隔著一道網子，以手推送排球到對方陣營，排球落在規定範圍內的地面即可得分。

◉ 排球運動中，為了攻防與取勝，球員們必須學習扣球、接發球、殺球等專屬技法。

足 球 Football, Soccer

在大圓形的中央畫上尺寸適當的
五角形，才能完成漂亮的足球。

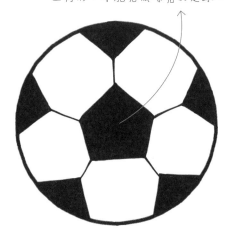

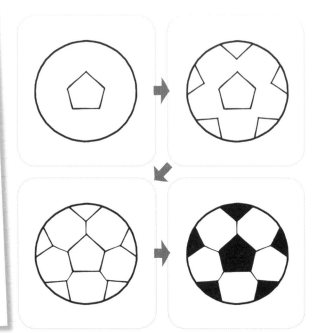

畫畫前，先學習觀察

⊕ 足球由12片黑色五角形皮革，以及20片白色五角形皮革
縫接而成。

邊畫邊學小知識

⊛ 正式的足球隊為11名成員，利用手掌與手臂以外的身體
部位，進行傳球、帶球及射門等動作，將球踢入對方球
門得分。

⊛ 目前介紹的三種球類以籃球（圓周75～78cm）最大，足
球（68～70cm）其次，排球（65～67cm）最小。而主
要以腳運行的足球，則相對堅硬沉重。

棒球 Baseball

以魚骨頭的方式畫出兩條S型的縫線，須注意兩條縫線彎曲的方向相反。

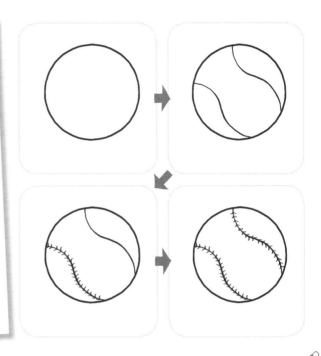

畫畫前，先學習觀察

⊕ 棒球為約23cm的堅硬球體，由兩片白色皮革縫接而成，因此可看到兩條相當明顯的縫線。

邊畫邊學小知識

⊛ 兩隊各有九名成員的隊伍，輪流攻守九次進行競賽。打者擊出投手丟來的球之後，依序往一、二、三壘前進，成功回到本壘即可得分。

⊛ 棒球運動需要棒球、球棒、手套和捕手專用手套（只有大拇指套入一個小洞，其餘四指都放在一起的手套）等器具。

橄欖球 Rugby

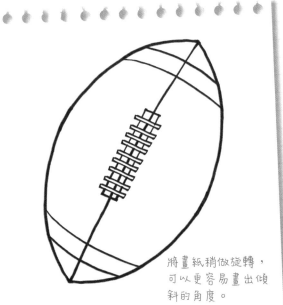

將畫紙稍做旋轉，可以更容易畫出傾斜的角度。

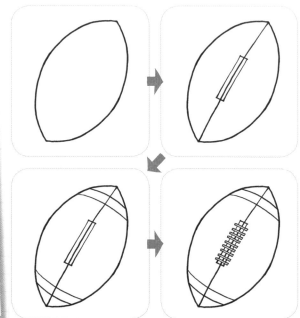

🔍 畫畫前，先學習觀察

⊕ 橄欖球不同於其他圓形球類，外表呈現兩端尖尖的橢圓形狀。

🎓 邊畫邊學小知識

⊛ 兩支隊伍以將橄欖球帶入對方陣營為勝利，可直接帶球跑，或者用腳踢、向側邊傳球等方式前進。

⊛ 橄欖球運動起源於英國，隨後擴展至歐洲各國。傳統競賽雙方各派15名球員上場，近年來流行七人制橄欖球。

桌 球 Table tennis

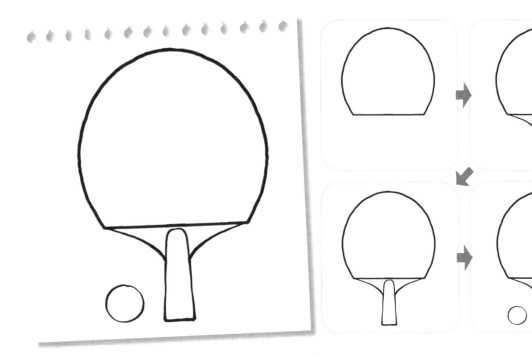

畫畫前，先學習觀察

⊕ 桌球有白色與橘黃色兩種，是所有球類運動中最小的球，球體輕盈，微風即可讓其滾動。

⊕ 桌球拍的打擊面黏有一層橡膠皮，連接一根短手把。

邊畫邊學小知識

⊕ 桌球是由網球（tennis）發展而來，因此有了「桌面網球」（table tennis）的名稱。桌球撞擊時會發出乒乓的聲音，又叫做乒乓球（ping-pong）。

⊕ 進行桌球競賽的兩人必須依照相關規定，站在中央網子的兩邊來回拍擊，率先獲得11分者勝利。

保齡球 Bowling

這樣畫就能以立體的方式呈現球面上的孔。

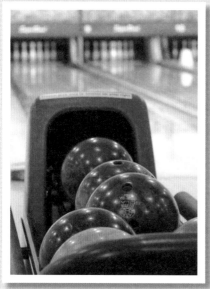

畫畫前，先學習觀察

⊕ 保齡球的體積又大又沉重，球面挖有三個用來插入大拇指、中指及無名指的孔，得以抓住球體。

邊畫邊學小知識

⊕ 競技規則是將保齡球用手擲出推向跑道尾端，撞倒長得像酒瓶的球瓶，一場競賽為十局，以撞倒球瓶數量較多者為勝。

⊕ 每一局可以各擲兩次，若第一次就能撞倒全部球瓶（稱為Strike），獲得的分數則有加乘效用。

高爾夫球 Golf

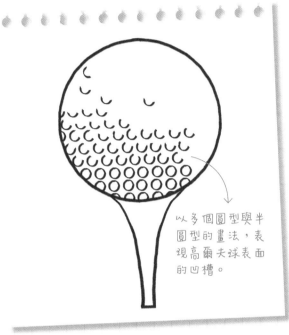

以多個圓型與半圓型的畫法，表現高爾夫球表面的凹槽。

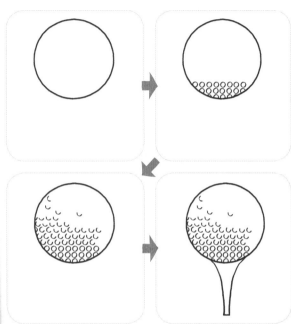

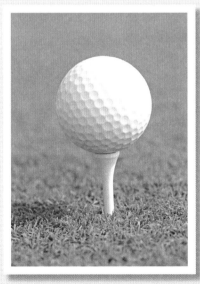

畫畫前，先學習觀察

⊕ 小小的白色高爾夫球，表面具有數百個小凹槽。

邊畫邊學小知識

⊛ 高爾夫球表面的凹槽稱為「Dimple」，並非以裝飾為目的，而是為了降低空氣阻力，使高爾夫球可以飛得又高又遠。

⊛ 以專用的球桿打擊高爾夫球，使其進入規定好的地洞內。高爾夫球進洞前揮桿的次數越少者勝利。

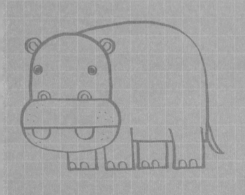

animals

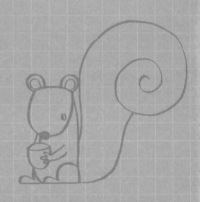

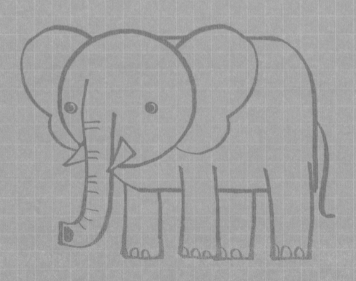

animals

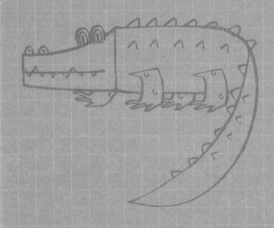

animals

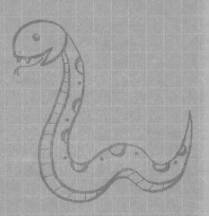

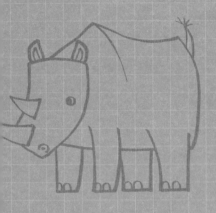

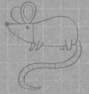

animals

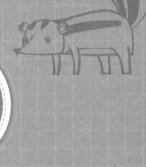

-Part3-
動物

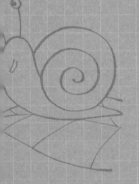

ANIMALS

a nim als

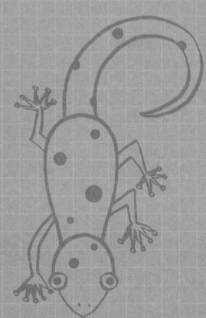

animals

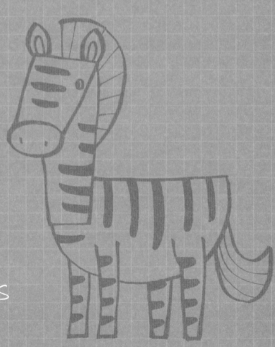

蝸牛 Snail

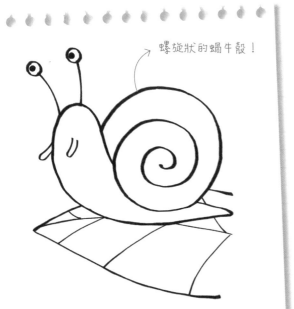

→ 螺旋狀的蝸牛殼！

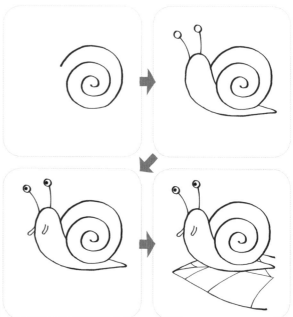

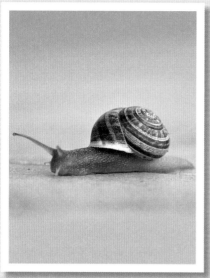

畫畫前，先學習觀察

⊕ 行動緩慢的蝸牛總是背著螺旋狀的殼，頭部具有兩對觸角，眼睛長在較大的觸角尖端。

邊畫邊學小知識

⊛ 蝸牛為何要辛苦背著殼呢？因為蝸牛的身體非常柔軟，遇到危險時必須躲在殼裡保護自己。

⊛ 蝸牛的皮膚充滿了自體分泌的黏液，類似盔甲的作用，即使通過崎嶇的地方也不會受傷。

老鼠 Mouse

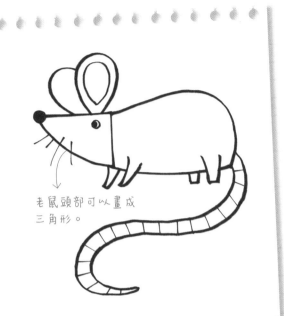

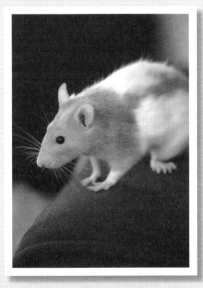

老鼠頭部可以畫成三角形。

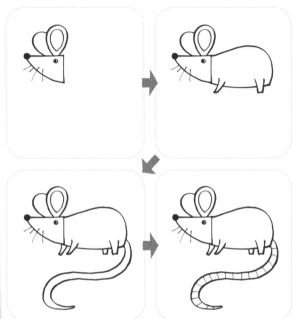

畫畫前，先學習觀察

⊕ 躡手躡腳的老鼠具有尖尖的頭和長長的尾巴，鼻子和嘴巴附近有長鬚，身體布滿長毛，腳趾稍微往內彎曲。

邊畫邊學小知識

⊛ 身體小巧敏捷的老鼠擅長啃咬堅硬的東西，又可以迅速逃走躲藏。貓咪、狐狸和黃鼠狼是老鼠的天敵。

⊛ 老鼠的種類很多，生命力強、繁殖又快，常出沒下水道、廁所等處，會傳播病菌與疾病，是會帶來危害的有害動物。

松鼠 Squirrel

可將松鼠的頭部聯想成上下顛倒的毛帽。

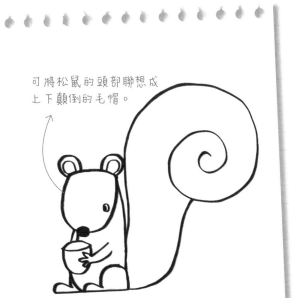

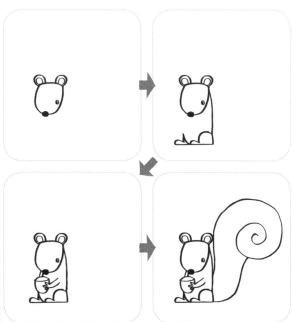

畫畫前，先學習觀察

⊕ 松鼠與老鼠的外型相似，但松鼠的眼睛較大，尾巴充滿了蓬鬆的毛。

邊畫邊學小知識

⊛ 松鼠喜歡爬樹，常吃橡果、栗子、花生等堅果類，臉頰邊有很大的袋子，可以一次塞入許多食物。

⊛ 背部有黑色直線條紋的品種稱為花栗鼠（Chipmunk），尾巴比松鼠小一些。

斑馬 Zebra

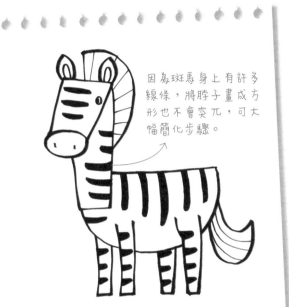

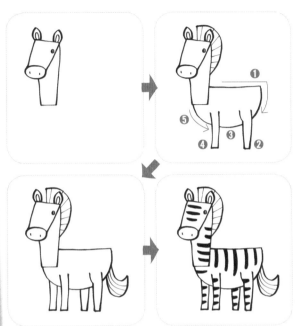

因為斑馬身上有許多線條，將脖子畫成方形也不會突兀，可大幅簡化步驟。

畫畫前，先學習觀察

⊕ 散布在非洲大陸的斑馬，身上具有漂亮的條紋，還有健壯的四肢，迎合時常需要奔跑的生活環境。脖子與臉部較長，尾巴的尾端有長毛。

邊畫邊學小知識

☆ 斑馬身上的條紋具有保護色的作用，可以藉此躲過被獵捕的危機。因為肉食動物無法區分顏色，當牠們遇到聚集成群的斑馬，會以為眼前看到的只是雜亂的石塊。

☆ 斑馬的條紋如同人的指紋各有不同，可用來分辨身分。

大象 Elephant

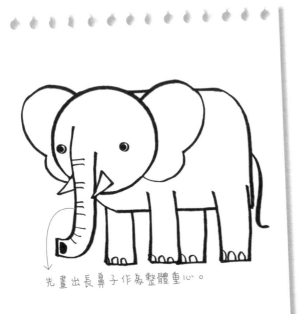

先畫出長鼻子作為整體重心。

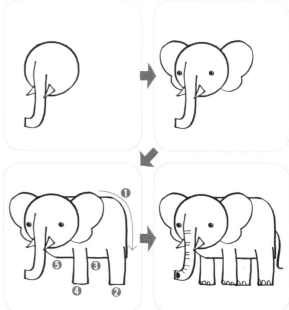

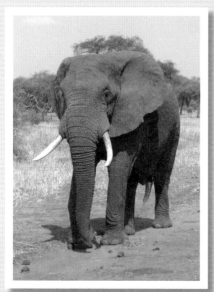

畫畫前，先學習觀察

◉ 大象的脖子短、耳朵大，還有足以支撐龐大身軀的粗大四肢。腳掌寬大厚實，還有粗硬的毛，最重要的是一對從鼻子旁邊伸出的象牙。

邊畫邊學小知識

◉ 就像大家所熟知的童謠「大象～大象～你的鼻子怎麼那麼長～」，大象的長鼻子是牠的正字標記。這是為了摘取高掛在樹上的果實而慢慢演變而來的。

◉ 大象是體型最大的陸上動物，雖然力氣比獅子和老虎還要強，但因為大象是草食性動物，所以不會攻擊牠們。

河馬 Hippo

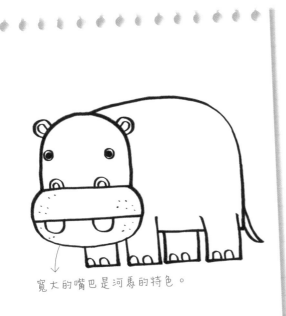

寬大的嘴巴是河馬的特色。

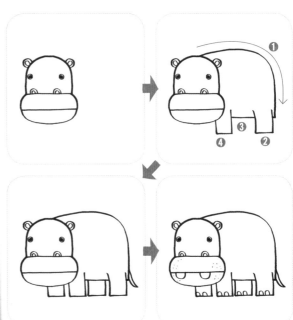

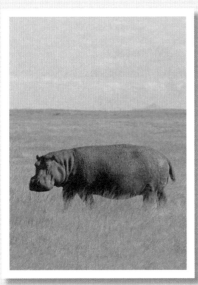

畫畫前，先學習觀察

⊕ 體型偏大的河馬具有圓圓的身體、短短的四肢、寬大的嘴巴、突出的眼睛、明顯的鼻孔和小巧的耳朵。

邊畫邊學小知識

⊗ 陸上動物中，河馬的體積僅次於大象和犀牛，群居於江河、湖泊、森林等可以將身體浸入水中，並有遼闊草原可供進食的區域。

⊗ 河馬非常喜歡水，可以將眼睛與耳朵長時間潛入水中，擁有高超的潛水能力。

犀牛 Rhino

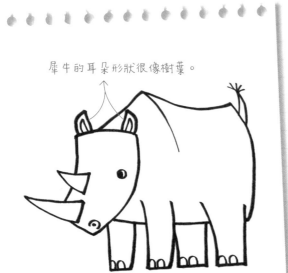

犀牛的耳朵形狀很像樹葉。

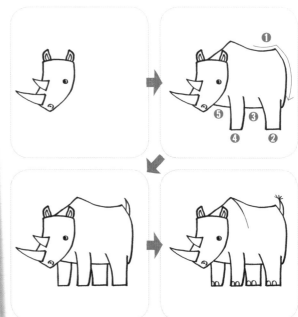

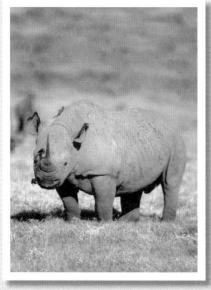

畫畫前，先學習觀察

⊕ 體型笨重的犀牛，鼻子上長出尖尖的角，有些品種在額頭上也有長角。寬大的耳朵向內捲起，全身皮膚粗糙且四肢粗短。

邊畫邊學小知識

☺ 有一種特別的鳥類，叫做「犀牛鳥」，為了抓犀牛皮膚上的寄生蟲來吃，而停在犀牛背上，與犀牛同進同出，犀牛也可以藉此減緩搔癢症狀。

☺ 犀牛與犀牛鳥的關係稱為「共生」，只要有危險靠近，這些犀牛鳥就會同時飛起大叫，讓犀牛趕快逃跑。

鼬鼠 Skunk

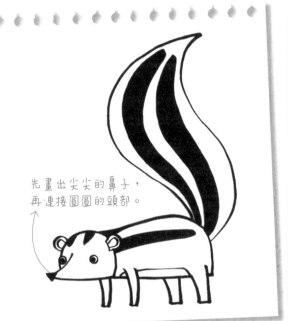

先畫出尖尖的鼻子，
再連接圓圓的頭部。

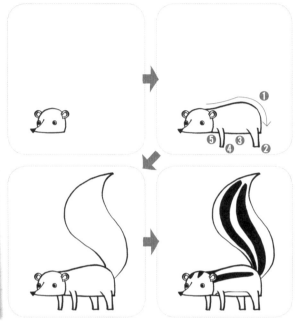

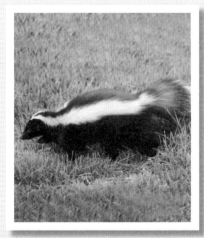

畫畫前，先學習觀察

⊕ 會散發異味的鼬鼠身體渾圓、尾巴長、耳朵小。全身以黑褐色為主，搭配白色的斑點或條紋，條紋延伸至尾巴。

邊畫邊學小知識

⊕ 大家對鼬鼠的印象，就是放臭屁的動物。其實鼬鼠遇到危險時並不會放屁，而是向敵人噴灑一種金黃色的液體。

⊕ 鼬鼠噴灑的液體可媲美化學武器，據說噴到眼睛會引發暫時失明。動物園裡的鼬鼠肛門腺已經切除，不會散發刺鼻的臭味。

蛇 Snake

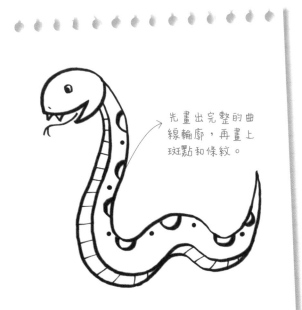

先畫出完整的曲線輪廓,再畫上斑點和條紋。

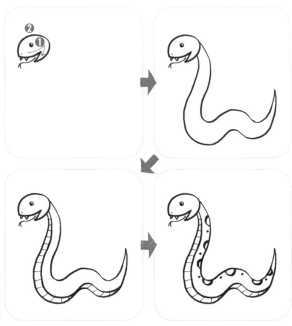

畫畫前,先學習觀察

⊛ 令人畏懼的蛇類沒有腳、眼皮和耳朵孔,舌頭前端分岔成兩半,全身覆蓋著鱗片。

邊畫邊學小知識

⊛ 蛇類沒有腳,只能重複身體彎曲、伸直的動作前進。腹部的鱗片長得像屋瓦,由前向後堆疊排列,具有防滑和幫助前進的作用。

⊛ 體型最龐大的蟒蛇,會用身體層層纏繞獵物,使其窒息而死。蟒蛇外型看起來雖然可怕,但並不具毒性。

蜥蜴 Lizard

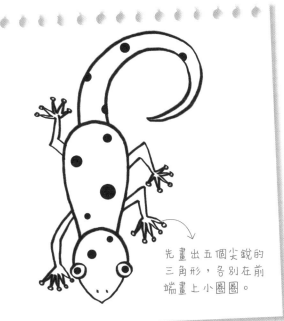

先畫出五個尖銳的三角形，各別在前端畫上小圈圈。

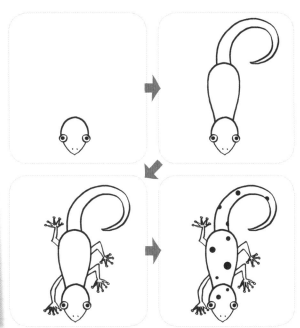

畫畫前，先學習觀察

⊕ 蜥蜴的身體很短，相較之下尾巴顯得很長。根據品種不同，有些四肢非常脆弱，有些甚至沒有腳。移動時會先將腹部頂住地面，再用四肢拖動身體。

邊畫邊學小知識

⊛ 蜥蜴遇到危險時，會自己將尾巴截斷。當敵人看到突然斷掉而且還在蠕動的尾巴嚇一跳時，蜥蜴就能趁機逃走。尾巴斷掉的地方會再慢慢長出新的。

⊛ 具有將自己身體的顏色，變成與環境相似的特殊專長。

鱷魚 Crocodile

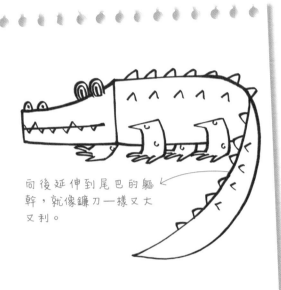

向後延伸到尾巴的軀幹，就像鐮刀一樣又大又利。

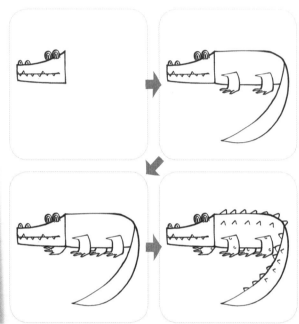

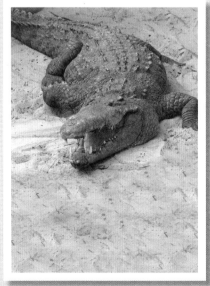

畫畫前，先學習觀察

⊕ 看起來相當兇惡的鱷魚，具有寬大的頭部、長條形的嘴巴，後腳有蹼且尾巴雄壯有力。

邊畫邊學小知識

✦ 鱷魚是擁有尖銳牙齒和強力下顎的可怕動物。咬住獵物之後，可以瞬間讓獵物四分五裂。

✦ 鱷魚也有許多品種，一般說的鱷魚（Crocodile）頭部較窄且較尖，嘴巴合起時，可以看到下排牙齒宛如鋸齒般露出。而短吻鱷（Alligator）的頭部則呈現U字形的寬扁狀，嘴巴合起時，只能看見上排牙齒。

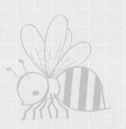

-Part4-
昆蟲

INSECTS

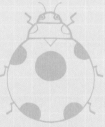

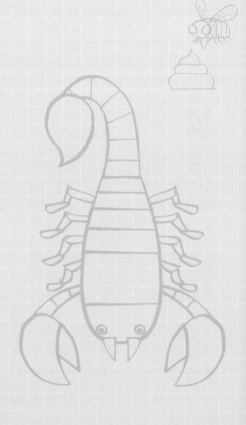

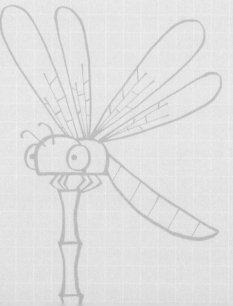

螞蟻 Ant

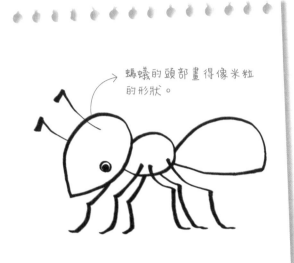

蟻的頭部畫得像米粒的形狀。

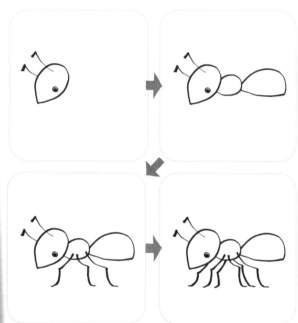

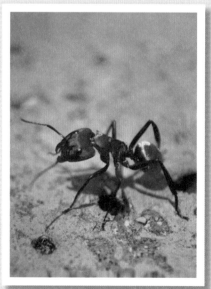

畫畫前，先學習觀察

⊕ 螞蟻的腰部非常細，擁有三雙細長的腳，頭上有一對觸角。

邊畫邊學小知識

⊗ 所有昆蟲大致可分成頭、胸、腹三大部位，擁有一對觸角及六隻腳。

⊗ 雖然螞蟻非常小巧柔弱，卻懂得分工合作舉起比自己大好幾倍的食物，成為勤勞與團結的象徵。

蝴蝶 Butterfly

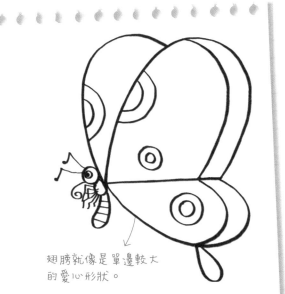

翅膀就像是單邊較大
的愛心形狀。

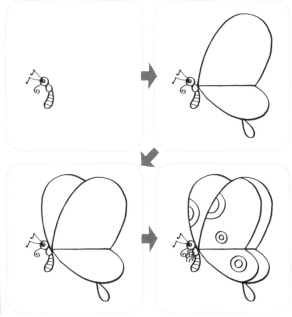

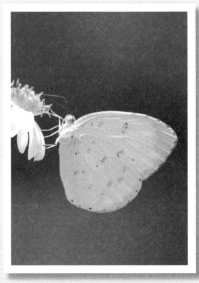

畫畫前，先學習觀察

⊕ 身體兩側各有一對大翅膀，頭上有一對觸角，嘴巴狀似長吸管。

邊畫邊學小知識

⊗ 蝴蝶的嘴巴平常像長鬚般捲起，吸食花蜜時就會伸直。

⊗ 蝴蝶和飛蛾最大的差別，主要是蝴蝶在白天活動（日行性），飛蛾在晚上出沒（夜行性）。停住不動時，飛蛾的翅膀保持張開，蝴蝶則會合起（偶有例外）。

蒼蠅 Fly

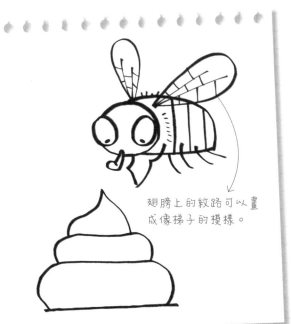

翅膀上的紋路可以畫成像梯子的模樣。

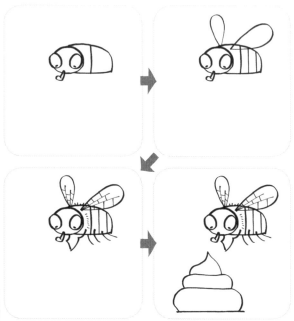

畫畫前，先學習觀察

⊕ 大部分的蒼蠅頭部都有一對大大的紅色複眼，背上透明的薄翼具有網狀條紋，身體和腳都有細毛。

邊畫邊學小知識

✿ 蒼蠅的腳具有觸覺和嗅覺功能，為了保持清潔與良好的性能，會不斷搓腳將髒東西撥掉。

✿ 蒼蠅會將垃圾桶、下水道、廁所的細菌沾在腳上，傳播到人類的食物上，所以看到充滿蒼蠅的店家或攤子，要特別小心喔！

蚊子 Mosquito

將頭部和眼睛畫得有稜有角，呈現凶狠的表情。

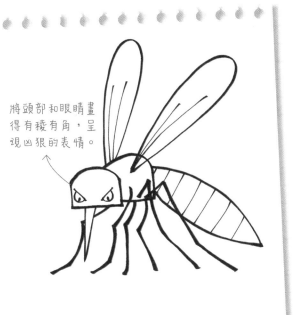

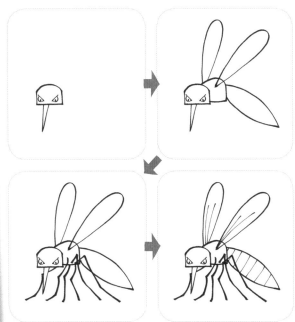

畫畫前，先學習觀察

⊕ 蚊子的嘴巴就像竹管般又長又尖，六隻腳也非常細長。

邊畫邊學小知識

⊕ 蚊子細細長長的腳分成三段，靠近身體的上段、稍微變細的中段以及最細的下段。

⊕ 瘧疾是藉由蚊子傳播的疾病之一，被具有病原的母蚊叮到就會罹患瘧疾，輕者發燒頭痛，嚴重者可導致死亡。

瓢蟲 Ladybug

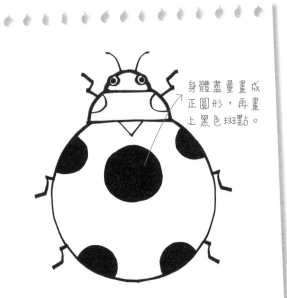

身體盡量畫成正圓形,再畫上黑色斑點。

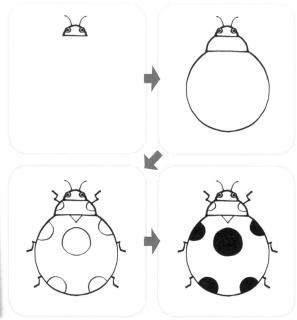

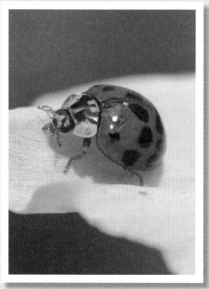

畫畫前,先學習觀察

- 瓢蟲的形體類似倒扣的瓜瓢,紅色的翅膀印著數個黑色圓點。

邊畫邊學小知識

- 華麗鮮豔的顏色讓瓢蟲成為眾所皆知的昆蟲。肉食性的瓢蟲專門捕食會啃食植物的蚜蟲和介殼蟲,屬於益蟲。
- 素食性瓢蟲專門啃食植物的葉子,尤其身上有28個斑點的大二十八星瓢蟲會集體啃食農作物的葉子,造成大量的農業損害,屬於害蟲。

蟬 Cicada

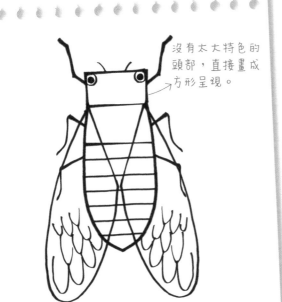

沒有太大特色的頭部，直接畫成方形呈現。

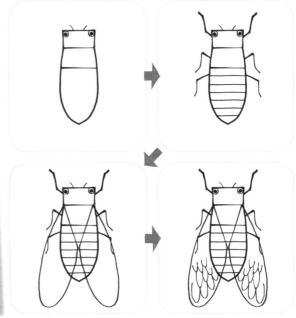

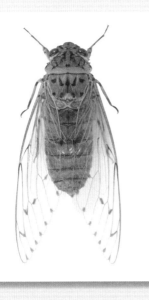

畫畫前，先學習觀察

⊕ 總在炎炎夏日不斷大聲鳴叫的蟬，具有一對複眼、短短的觸角，身體有橫向條紋，透明翅膀上有網狀紋路。

邊畫邊學小知識

⊛ 公蟬的身上裝有產生鳴叫聲的發音器，不同品種的蟬，發出的叫聲也不同。比較細緻尖銳的叫聲大多為草蟬，發出又大又吵唧唧聲的則為熊蟬。

⊛ 蟬會吸食樹汁，或者將自己的卵生在樹縫中，使樹木乾涸而死，算是一種害蟲。

螢火蟲 Firefly

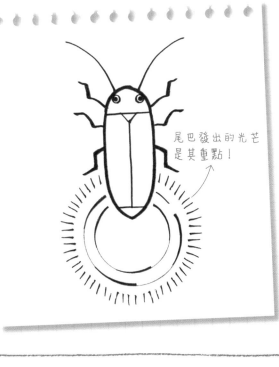

尾巴發出的光芒
是其重點！

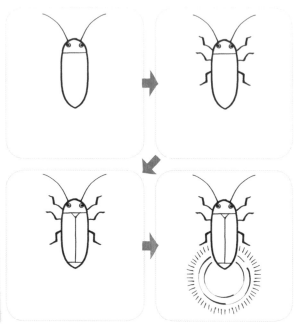

畫畫前，先學習觀察

⊕ 螢火蟲的身體屬於扁長形，以暗褐色為主，背上有橘紅色的條紋，還有一對長觸鬚。

邊畫邊學小知識

⊛ 螢火蟲會在黑暗的夜晚發出黃綠色的光芒，非常漂亮。據說這是牠們求偶的訊號。

⊛ 俗稱「火金姑」的螢火蟲壽命僅有短短兩周，近年來因為環境汙染與人為開發，使牠們越來越罕見。

蜜蜂 Bee

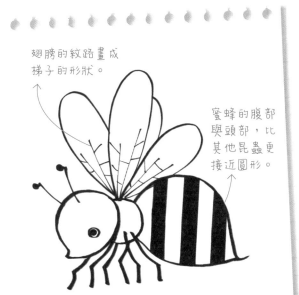

翅膀的紋路畫成梯子的形狀。

蜜蜂的腹部與頭部，比其他昆蟲更接近圓形。

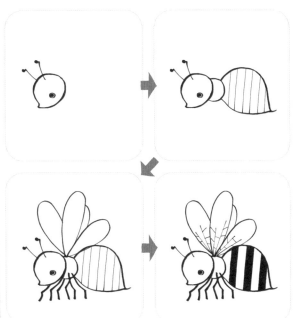

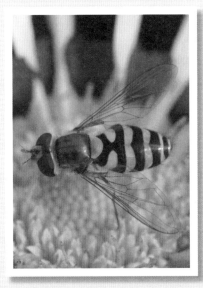

畫畫前，先學習觀察

◉ 蜜蜂的身體以黑褐色為主，並有很明顯的橫條紋和細毛，透明的翅膀上有網狀紋路。

邊畫邊學小知識

◉ 蜜蜂們會以一隻女王蜂為中心進行團體生活。女王蜂和一般雄蜂只會在巢穴裡照護幼蜂，工蜂則負責外出採食花蜜。

◉ 蜜蜂會建造出六角形的房間，並堆疊成好幾層，形成可以養育幼蜂與儲存蜂蜜的蜂窩。

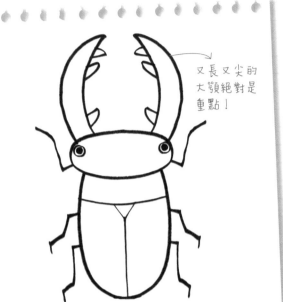

又長又尖的
大顎絕對是
重點！

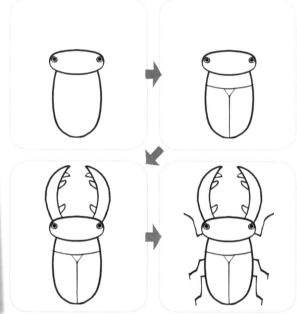

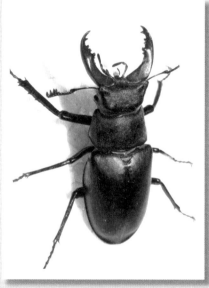

畫畫前，先學習觀察

⊕ 鍬形蟲的身體扁長，雄蟲具有狀似鹿角的強壯大顎，主要用來對抗天敵與爭奪食物；雌蟲的身體較大、大顎較短，主要用來挖掘腐木洞穴以便產卵。

邊畫邊學小知識

⊛ 鍬形蟲的主食是樹汁，尤其喜歡櫻花樹、赤楊樹、栗子樹、柞木等葉子較寬大的樹種。

⊛ 不同種類的鍬形蟲，活躍的季節也不相同，但大多數都集中在四到九月。大部分的鍬形蟲都有趨光性，所以夜晚有燈光照射的地方，就會吸引牠們前來。

獨角仙 Dynastid beetle

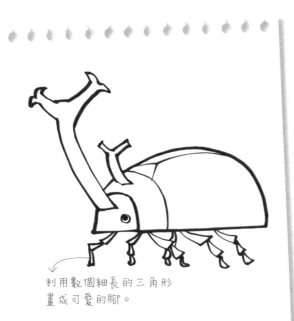

利用數個細長的三角形
畫成可愛的腳。

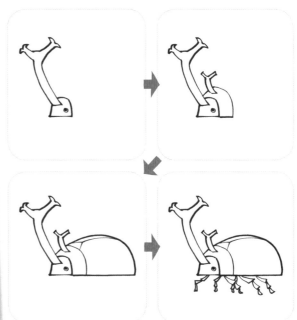

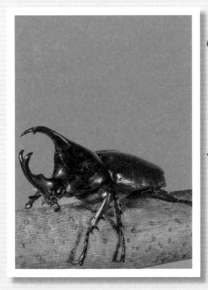

畫畫前，先學習觀察

⊕ 公獨角仙的頭上有一支長角，背上也有一支比較小的角。身體大致呈現比較長的橢圓形，散發黑色或褐色的光澤。

邊畫邊學小知識

⊛ 獨角仙是兜蟲的俗稱，主要生活在森林中的橡樹上，主食是老樹身上流出的汁液。

⊛ 獨角仙也有許多不同的品種。生活在南美洲廣闊大陸的長戟大兜蟲、看起來相當雄壯威武的三支角南洋大兜蟲、頭上長了五支角的五角大兜蟲等等。

蚱蜢 Grasshopper

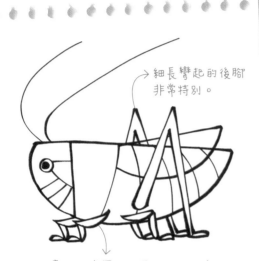

→細長彎起的後腳非常特別。

先畫一個半圓形，再以兩個反方向的小半圓形組成前腳。

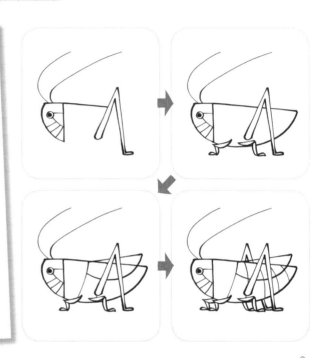

畫畫前，先學習觀察

⊕ 蚱蜢的身體主要為綠色或褐色，深色的雙眼向外突出，前、中、後各有一雙腳，其中後腳特別長，且前半段非常寬厚。

邊畫邊學 小知識

⊛ 蟋蟀、紡織蟲、螽斯等，都是蚱蜢的親戚。

⊛ 蚱蜢是跳躍之王。寬厚的後腳大腿銜接細長的小腿，非常適合跳躍動作。俗語「草蜢弄雞公」就是以蚱蜢不斷跳躍的形象，形容輕率挑釁的模樣。

螳螂 Praying mantis

鋸齒狀的前腳
和三角形的頭
部，是螳螂的
最大特色。

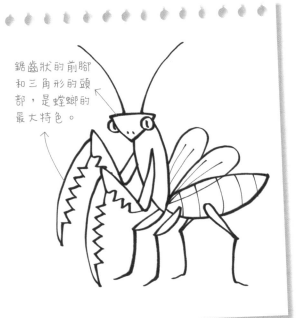

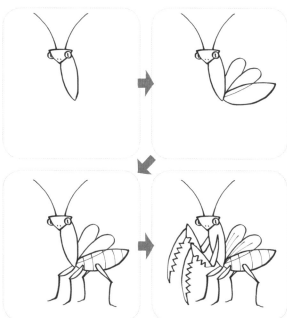

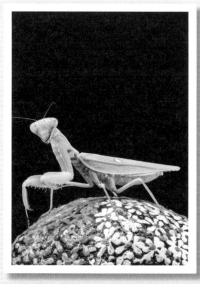

🔍 畫畫前，先學習觀察

⊕ 螳螂最大的特色就是細長形的綠色軀幹、長著鋸齒的鐮
刀狀前腳和倒三角形的頭部。

🎓 邊畫邊學小知識

⊗ 螳螂會守在樹枝或草葉上等待獵物，一出現就會用鋒利
的前腳攻擊。一般以小蟲子為主食，但偶爾也會獵食青
蛙或蜥蜴等，屬於肉食性的昆蟲。

⊗ 螳螂具有根據周邊環境改變身體顏色的能力。

蜻蜓 Dragonfly

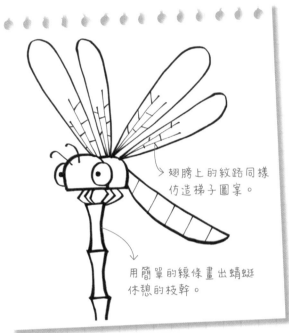

翅膀上的紋路同樣仿造梯子圖案。

用簡單的線條畫出蜻蜓休憩的枝幹。

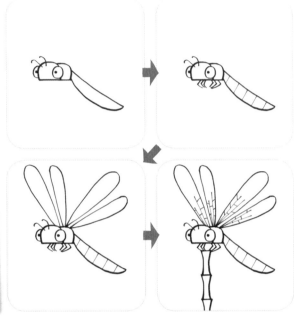

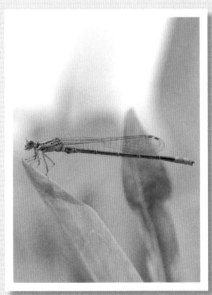

畫畫前，先學習觀察

⊕ 身體就像樹枝般細長，透明的翅膀也幾乎和身體一樣長，具有網狀紋路。突出的複眼相當發達。

邊畫邊學小知識

❋ 蜻蜓的複眼相當厲害，可以分辨6公尺前的靜止物品，還可以看到20公尺外正在移動的東西。飛行的速度一小時可達100公里。

❋ 據說直升機是參考蜻蜓的結構所製造的。

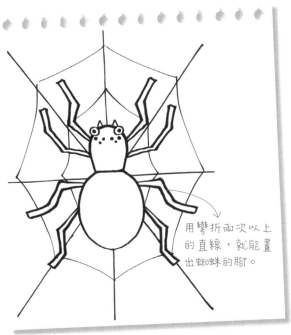

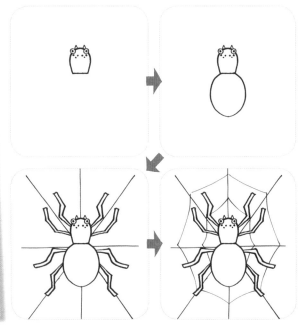

用彎折兩次以上的直線，就能畫出蜘蛛的腳。

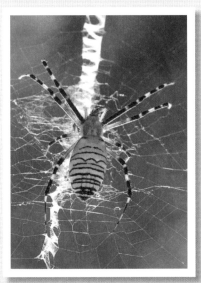

畫畫前，先學習觀察

⊕ 蜘蛛的頭部與胸部結合為一體，所以其構造只分成頭胸部及腹部兩大部位。全身覆蓋著細毛，具有八隻腳。

邊畫邊學小知識

⊛ 蜘蛛雖然長得很像昆蟲，但牠有八隻腳，所以不屬於昆蟲綱，而是自成蜘蛛綱。

⊛ 頭胸部蓋著一層堅硬的殼，內部有一個深陷進去的地方，就是製造蜘蛛絲的位置。昆蟲一旦被黏在蜘蛛絲上動彈不得時，就只能乖乖成為蜘蛛的食物。

蠍子 Scorpion

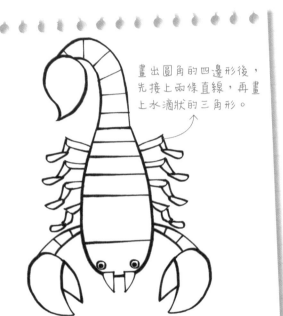

畫出圓角的四邊形後，先接上兩條直線，再畫上水滴狀的三角形。

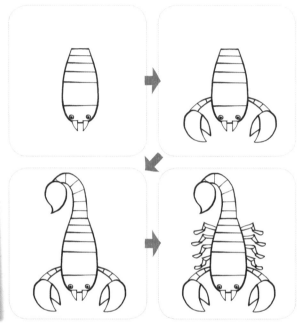

畫畫前，先學習觀察

⊕ 蠍子除了中間一雙大眼睛，旁邊還有二到五雙側眼。腹部很長，具有一對呈現鉗狀的螯肢，總是向上彎成一個圈的尾巴藏有毒針。

邊畫邊學小知識

☺ 蠍子是擁有八隻腳的節肢動物，所以也不算是昆蟲，與蜘蛛一樣同屬蜘蛛綱。

☺ 蠍子主要分布於熱帶或亞熱帶地區，白天躲藏於石頭底下或洞穴中，夜晚才會出沒捕食昆蟲。

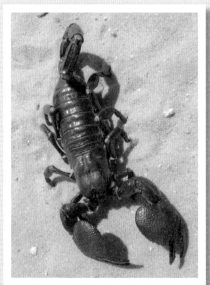

space &
imagination

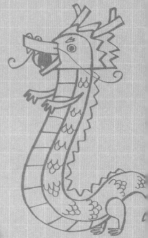

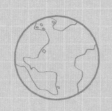

SPACE&
IMAGINATION

space &
imagination

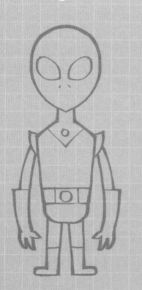

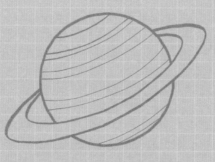

space &
imagination

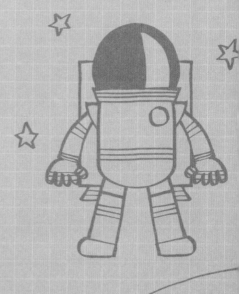

火箭 Rocket

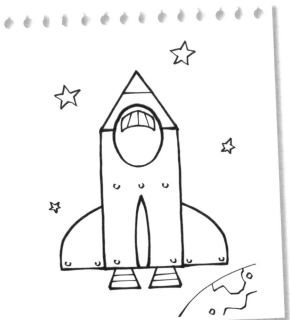

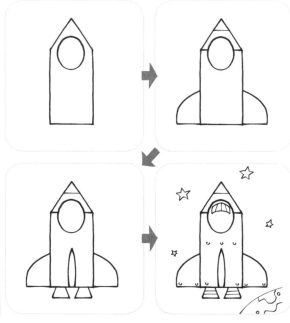

🔍 畫畫前，先學習觀察

⊕ 火箭長得像直立的子彈，下方兩側裝有機翼，最尾端還有巨大的排氣管。

🎓 邊畫邊學小知識

⊕ 在宇宙中飛行的火箭，藉由焚燒燃料產生瓦斯氣體排出機體外的過程，製造前進的動力。

⊕ 火箭的作用很多，可以裝載核彈變成驚人的武器，也可以載著人造衛星進入太空。

太空人 Astronaut

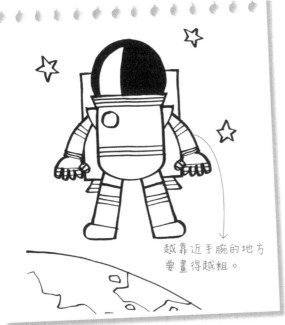

越靠近手腕的地方
要畫得越粗。

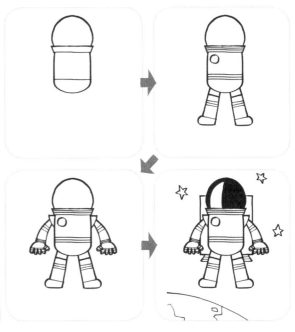

畫畫前，先學習觀察

⊕ 太空人的面罩有一層薄薄的鍍金，手套直接裝著可以操縱設備的工具，腳上的長靴輕盈好走。身後背著氧氣設備，是身處外太空也能維持生命的關鍵。

邊畫邊學小知識

⊛ 太空人主要的任務是進行太空實驗，以及監測、維修太空站。

⊛ 1969年世界上第一位登陸月球的太空人阿姆斯壯（Neil Armstrong），登陸時說的「我的一小步，是人類的一大步」，成為經典名言。

宇宙指的是包含地球在內，所有星球所存在的空間。

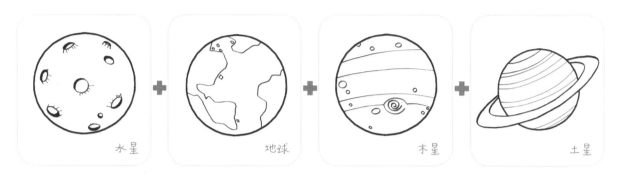

| 水星 | 地球 | 木星 | 土星 |

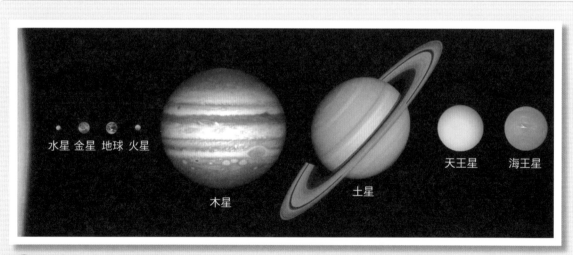

水星 金星 地球 火星

木星

土星

天王星　海王星

畫畫前，先學習觀察

⊕ 太陽系由太陽以及周圍許多行星組合而成。數個大大小小的行星，不斷繞行著太陽系移動。

⊕ 這些行星以距離太陽最近的水星開始，分別是金星、地球、火星、木星、土星、天王星、海王星，若以體積大小排列，則是木星＞土星＞天王星＞海王星＞地球＞金星＞火星＞水星。

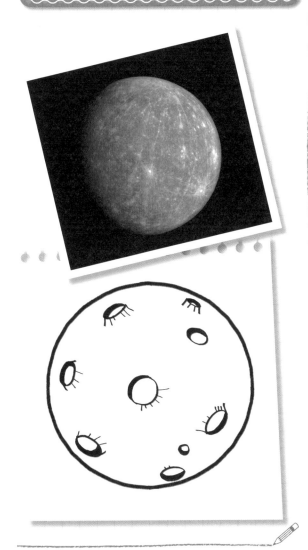

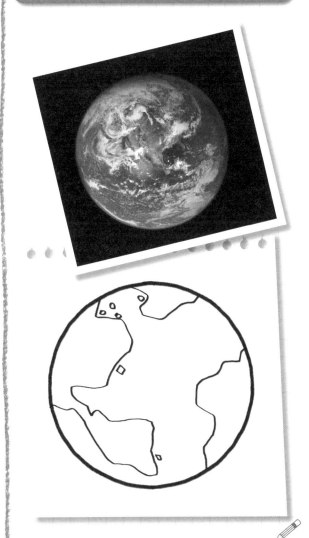

水星 Mercury

⊕ 水星的體積不到地球的一半，名字來自於希臘神話中的傳令之神——墨丘里。

⊕ 表面充滿了隕石撞擊留下的凹洞。

地球 Earth

⊕ 我們居住的地球有無數個生命體，由大海、陸地及雲層交織成美麗的樣貌。

⊕ 地球是目前人類所知道宇宙中，唯一存在生命體的星球。

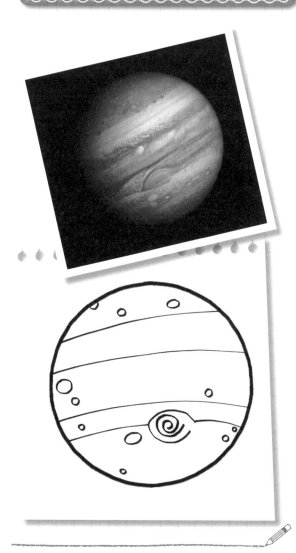

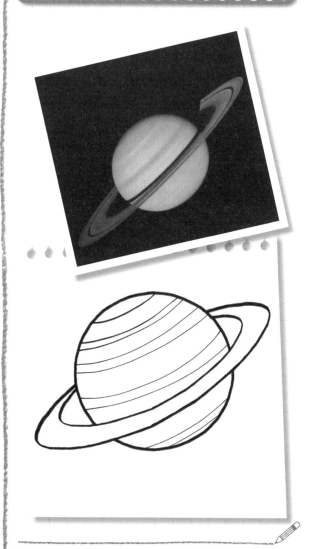

木星 Jupiter

土星 Saturn

🔍 **畫畫前，先學習觀察**

⊕ 木星的體積超過地球十倍，以羅馬神話中的至尊——朱比特為名。

⊕ 木星表面有包覆著整個星球的大氣層，看起來像是好幾層橫條紋。除了某些特定區域，木星的外表樣貌持續變化中。

🔍 **畫畫前，先學習觀察**

⊕ 土星的名字來自羅馬神話中的農神——薩圖爾努斯。

⊕ 木星、土星、天王星和海王星等，這些和木星相似的行星，都具有狀似腰帶的行星環。其中以土星的行星環最為明顯，也最漂亮。

機器人 Robot

 邊畫邊學小知識

✪「Robot」一詞來自捷克語中的「工作」，在捷克斯洛伐克某位作家的戲曲中首次出現。想像一下這些聰明的機器人，代替人類執行工作的模樣吧！

機器人的樣貌千變萬化，一起發揮想像力創作吧！

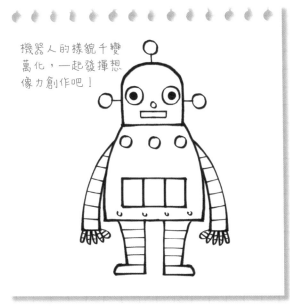

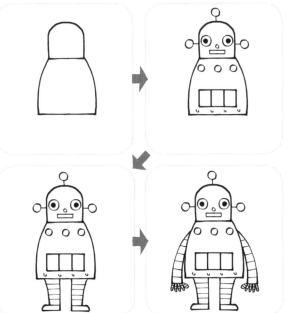

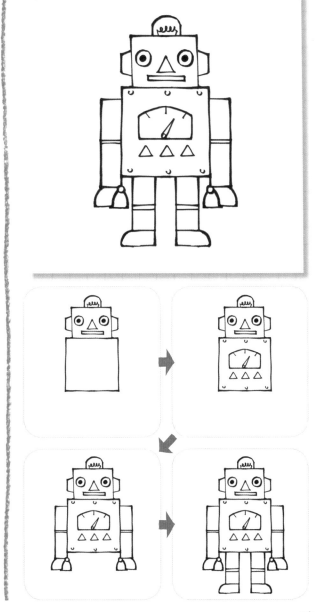

飛碟 UFO(Unidentified Flying Object)

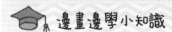 邊畫邊學小知識

⊗ 1947年在美國發現一個飛行物體，外表長得非常像碟子，從此世人就將這種未知的飛行體稱為「飛碟」。雖然後續不斷出現目擊者，但飛碟的真正樣貌卻從未得到證實。

先完成圓圓的上半部，再連接各種不同的造型。

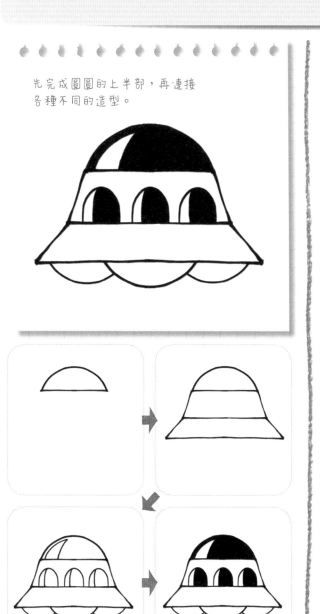

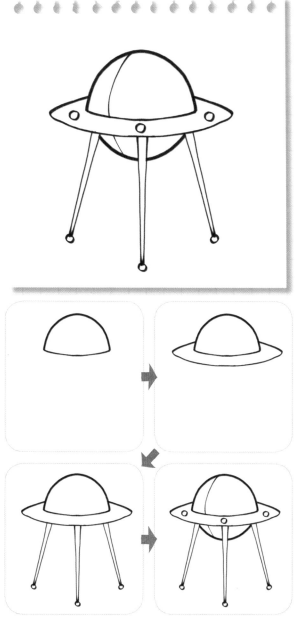

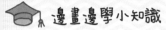

外星人 Aliens

🎓 邊畫邊學小知識

⊛ 即使有大量的科學家投入外星球的生物研究，至今仍未有任何確實的成果。由於火星表面具有水流過的痕跡，讓許多人深信火星上曾有生命存在。大家畫外星人時，也可以自由想像他們的樣貌。

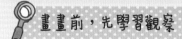

德古拉 & 幽靈 Dracula & Ghost

🔍 畫畫前，先學習觀察

⊕ 德古拉是經典電影中的吸血鬼角色，其特色就是突出的獠牙、又長又尖的指甲和黑色斗篷。

⊕ 幽靈沒有特定的模樣，可以自由發揮創造，這裡就設定成像一片白布的樣貌。

吸血鬼一定要有的突出獠牙。

龍 Dragon

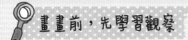 **畫畫前，先學習觀察**

◉ 龍在華人世界中占有相當重要的象徵意義，身體雖然像蛇，
　但有四隻腳、尖銳的爪子和長長的鬍鬚。

◉ 西方人想像中的龍比較接近恐龍，還有蝙蝠般的大翅膀。

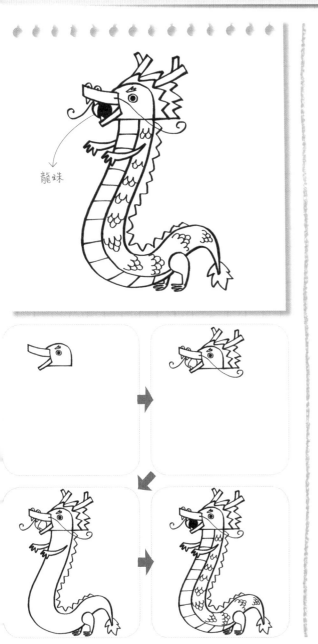

龍珠

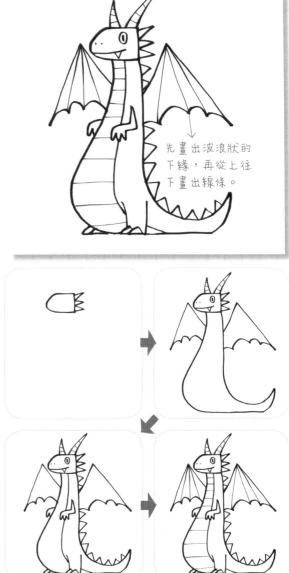

先畫出波浪狀的
下緣，再從上往
下畫出線條。

兇猛的肉食性暴龍
Tyrannosaurus

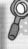
強調粗壯結實的後腿。

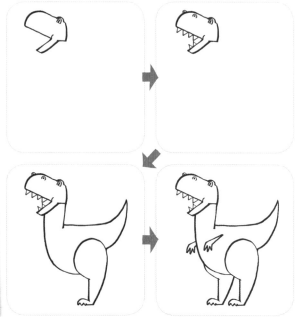

🔍 **畫畫前，先學習觀察**

⊕ 暴龍是肉食性恐龍的代表，最重的可達6公噸。它也是地球曾出現的恐龍之中，最可怕兇猛的品種。

🎓 **邊畫邊學小知識**

⊕ 暴龍的尾巴又大又重，可以用來保持身體的平衡。

⊕ 暴龍的完整英文名稱為「Tyrannosaurus Rex」，由暴君（Tyranno）、蜥蜴（saurus）和君王（Rex）三個詞彙組合而成。

恐龍 Dinosaur — 脖子長長的草食性腕龍 Brachiosaurus

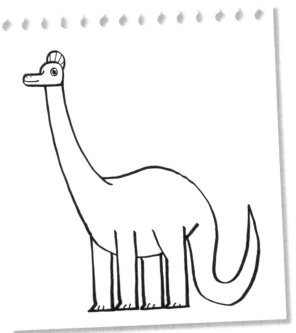

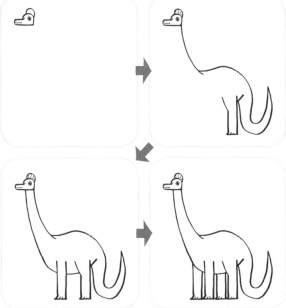

畫畫前，先學習觀察

◉ 體型巨大卻是草食性的腕龍，為了吃到高掛在樹上的果實，具有長長的脖子，前腳也比後腳長。

邊畫邊學小知識

◉ 腕龍如果用後腳站立，最高可達將近20m，不管多高的食物都可以吃得到。

◉ 雖然腕龍是草食性動物，卻擁有相當巨大的身軀，即使是兇惡的肉食性恐龍，應該也不敢輕易攻擊牠吧？

背上有翅膀的翼龍
Pteranodon

利用數個三角形，即可輕鬆畫出頭部。

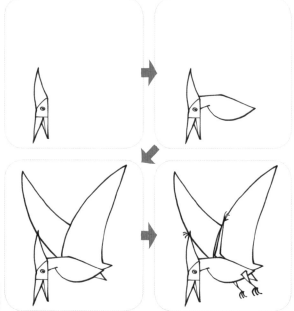

🔍 畫畫前，先學習觀察

✛ 可以飛行於天空的翼龍，具有短短的尾巴、又長又寬的翅膀，頭部後方延伸出尖銳的峰脊。

🎓 邊畫邊學小知識

✦ 頭上的峰脊，具有在飛行時保持方向與平衡的作用。

✦ 翼龍類的體型有極大的差距，有小巧如一般鳥類的森林翼龍，翼展約25公分，而體型較大的風神翼龍，翼展可達12公尺。

things

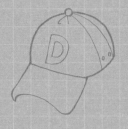

THINGS

things

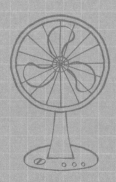

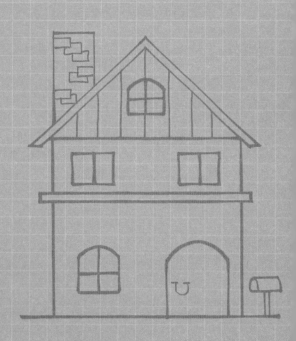

things

剪刀 Scissors

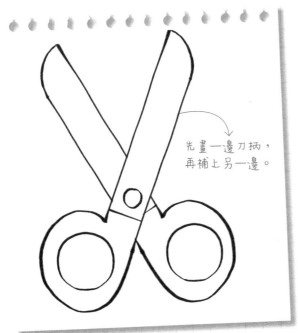

先畫一邊刀柄，再補上另一邊。

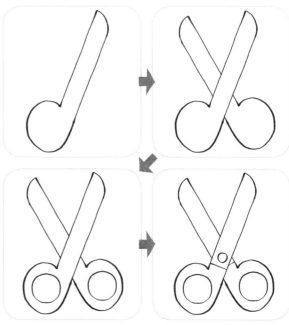

畫畫前，先學習觀察

⊕ 剪刀有兩片刀片，以及放置手指的握把。有些剪刀的刀片較尖，有些刀片為了安全起見，設計成圓弧狀。

邊畫邊學小知識

⊛ 將手指放入握把中，利用一開一合的動作讓刀片得以進行剪裁。

⊛ 剪刀是一種槓桿原理的運用。所謂的槓桿原理，就是利用小小的力量影響較大或較重物品的方法。

時鐘 Clock, Alarm clock (鬧鐘)

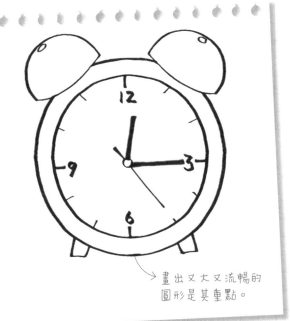

→ 畫出又大又流暢的圓形是其重點。

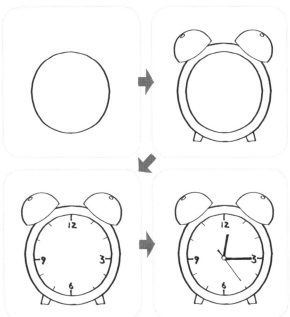

畫畫前，先學習觀察

⊕ 時鐘上寫著1到12的數字，依序懸掛著短針、長針和細細的秒針。

邊畫邊學小知識

⊕ 短針指的是時，長針指的是分，不斷跳動的細針為秒針。

⊛ 短針每12小時轉一圈，長針每小時轉一圈，秒針則是每分鐘轉一圈。

雨傘 Umbrella

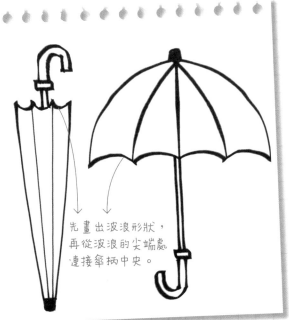

先畫出波浪形狀，
再從波浪的尖端處
連接傘柄中央。

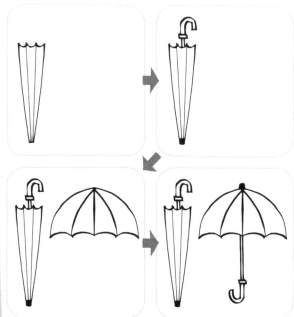

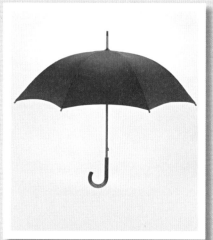

畫畫前，先學習觀察

⊕ 雨傘有數條金屬骨架，覆蓋著一層布，傘柄尾端有讓手抓住的握把。

邊畫邊學小知識

⊛ 下雨時用來抵擋雨水的傘，展開後大致呈現半圓形，可以幫助雨水快速滑落傘面。

⊛ 雨天的視線昏暗不清，選用遠遠就能看得清楚的亮色雨傘，才能有效避免事故並保護自己。

泰迪熊 Teddy Bear

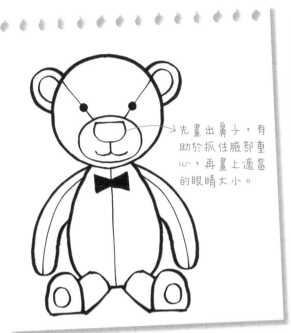

先畫出鼻子，有助於抓住臉部重心，再畫上適當的眼睛大小。

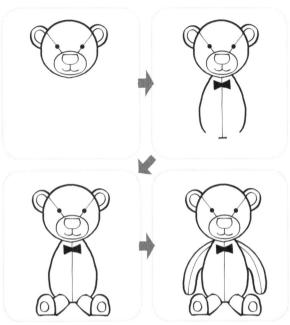

畫畫前，先學習觀察

- 仿造大熊外型的布娃娃，不像真正的熊四肢向下，而是將下肢視為雙腳，上半身像人一樣坐著或站著。

邊畫邊學小知識

- 世界有名的熊娃娃「泰迪熊」，名稱源自於喜愛狩獵的美國總統羅斯福，他的暱稱即為泰迪（Teddy）。
- 在泰迪熊發明之前，熊娃娃都是像真熊一樣四肢朝下，但泰迪熊卻模仿人的坐姿或站姿，可愛的外型獲得大眾喜愛。

手套 Gloves（五指）, Mittens（連指）

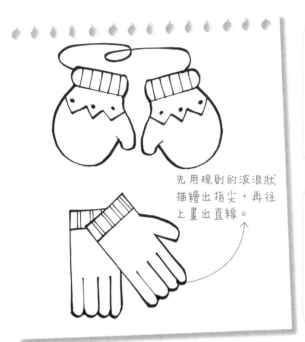

先用規則的波浪狀描繪出指尖，再往上畫出直線。

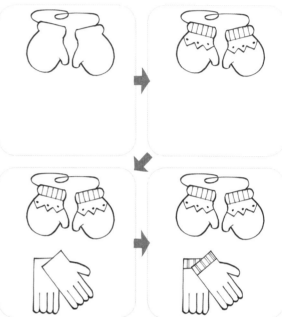

畫畫前，先學習觀察

⊕ 手套的種類可分成每根手指各有孔洞的五指手套，以及除了大拇指，其餘四指都放在一起的連指手套。

邊畫邊學小知識

⊛ 手套的作用是用來保護手部和禦寒。冬天堆雪人的時候，只要戴上可愛的保暖手套，就能防止雙手凍僵。

⊛ 手套和襪子、鞋子一樣，通常由兩個相同的物件組成一組，計算單位也同樣使用「雙」。

書 Book

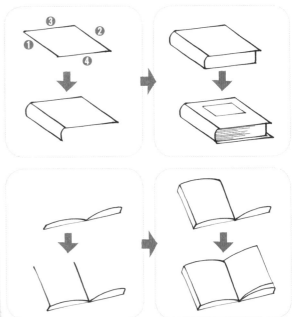

畫畫前，先學習觀察

⊕ 將字句或圖片印在紙上，再將這些紙張疊成一冊，就變成書了。將書本攤開，中央的紙張會稍微隆起。

邊畫邊學小知識

⊗ 書是心靈的糧食，看越多的書，就能累積知識、充實內涵並滋養心靈。

⊗ 書是用紙做的，那麼紙是用什麼做的呢？將樹木砍下後，絞成像白粥一樣的狀態，取出其中的纖維質並凝固後，就成為紙張的原料了。

刀 Knife

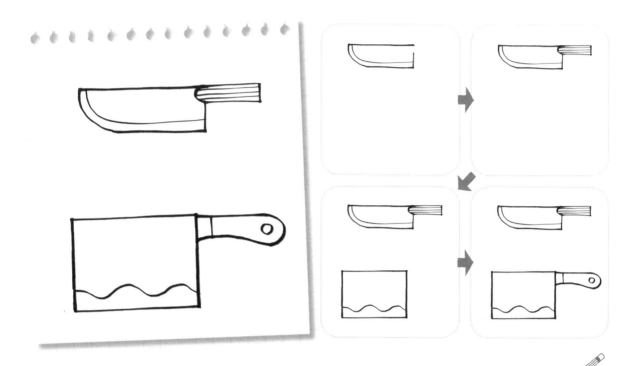

畫畫前，先學習觀察

⊕ 將物品割開或切開時所使用的器具，分成刀刃及刀柄兩個部分。

⊕ 根據目的與用途不同，刀的造型也會跟著改變。

邊畫邊學小知識

⊕ 尖銳的菜刀似乎能切斷任何物品，但麵包或蛋糕等柔軟鬆綿的食物反而必須使用鋸齒狀的麵包刀，才能順利切割並保持美觀。

⊕ 「路見不平，拔刀相助」，用來比喻看見不平的事情會挺身而出，是一種見義勇為的表現。

咖啡杯&馬克杯 Cup & Mug

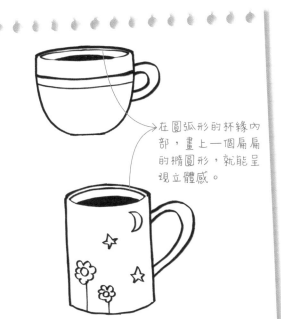

在圓弧形的杯緣內部，畫上一個扁扁的橢圓形，就能呈現立體感。

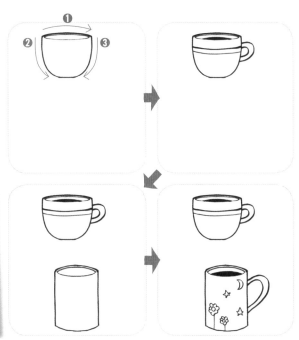

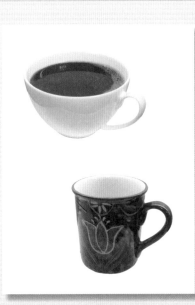

畫畫前，先學習觀察

◉ 各種尺寸的圓形杯體，附上耳朵般的握把，就是杯子的常見造型。生活中最常使用的就是杯身較淺的咖啡杯，以及較深的圓筒狀馬克杯。

邊畫邊學小知識

◉ 紙杯是由一位名叫摩爾的美國人所發明。他發現放在自動販賣機中的杯子經常破損，也有衛生上的疑慮，因而設計了不會被打破的免洗紙杯。

◉ 「杯盤狼籍」是用來形容吃完飯後，桌面上杯盤散亂的情形。

湯匙 & 叉子 Spoon & Fork

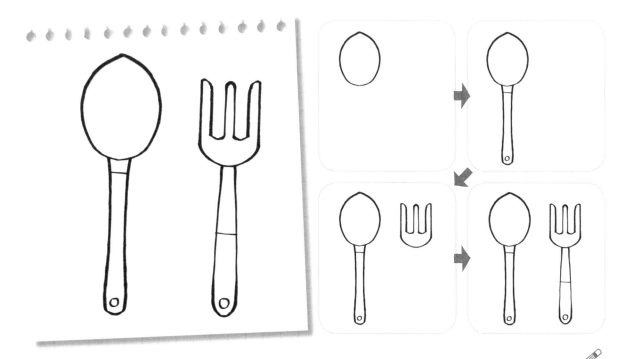

畫畫前，先學習觀察

⊕ 湯匙具有長長的握把，以及盛裝湯水的凹槽狀部分。

⊕ 叉子的前端至少有兩根溝型鋸齒，用來插取食物或捲起麵條。

邊畫邊學小知識

⊕ 有人說湯匙的發明是由牡蠣、蛤蜊的外殼所變化而來，具有盛水的功能，再加上握柄設計，就成為今天餐桌上的基本餐具了。

⊕ 叉子長得就像希臘神話中海神波賽頓（Poseidon）手中的武器。只要他大力一揮，就能掀起非常可怕的巨浪。

茶壺 Kettle

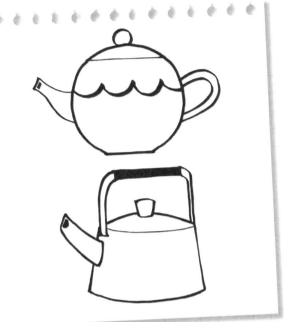

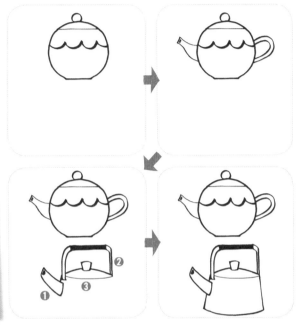

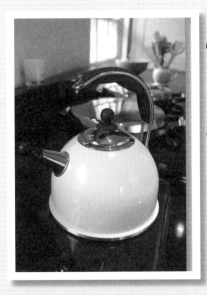

畫畫前，先學習觀察

⊕ 茶壺長得像一個大碗，再加上提把和倒水的嘴巴，還有一個茶壺蓋。

邊畫邊學小知識

⊛ 當茶壺的水煮沸時，會發出咻咻或嗶嗶的聲音。這是因為壺內的溫度升高，原本在茶壺裡的空氣變大，想要從狹窄的茶壺跑出去。

⊛ 空氣從狹窄的茶壺跑出去而發出聲音的原理，就如同我們將嘴唇嘬成小孔狀吹氣，就可以發出嗶嗶聲。

電話 Telephone

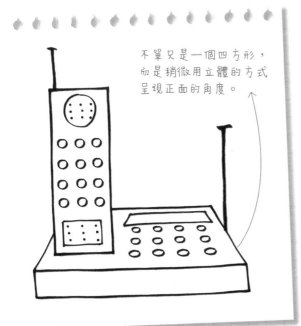

不單只是一個四方形，而是稍微用立體的方式呈現正面的角度。

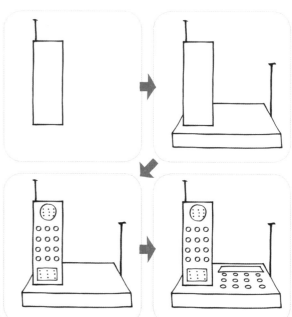

畫畫前，先學習觀察

⊕ 電話主要的構造為按壓號碼的面板，和傳送彼此聲音的話筒。

邊畫邊學小知識

⊕ 電話是一種將聲音轉換成電子信號，傳到另一端的裝置。不管雙方距離多麼遙遠，透過電話就能聽到彼此的聲音。

⊕ 透過電話溝通的兩人，看不到彼此的樣貌和表情，容易因為語氣而產生誤會，記得要遵守各種電話禮儀，並應讓長者先掛電話。

盆栽 Flowerpot

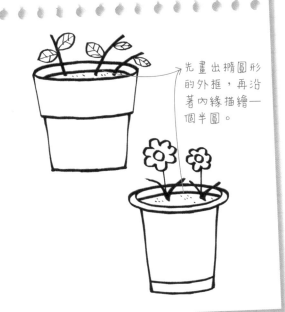

先畫出橢圓形的外框，再沿著內緣描繪一個半圓。

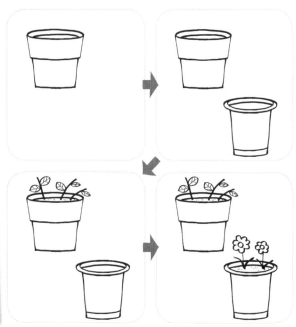

畫畫前，先學習觀察

⊕ 就像是一個大杯子，可以盛裝泥土並栽種植物，通常上方開口處比較寬大，逐漸往底部縮小。

邊畫邊學小知識

⊕ 在家擺放一些盆栽，不僅可以讓空氣變得清新，綠色植物也能帶來安定感，讓心情輕鬆愉悅。

⊕ 水是植物生長的必要條件之一，但每種植物所需的水分多寡不同，有些喜歡喝很多水，有些只要偶爾澆水就可以了。

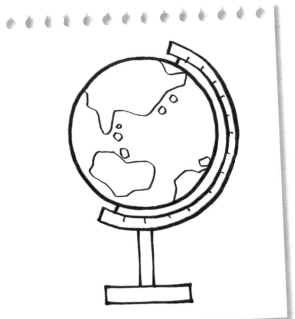

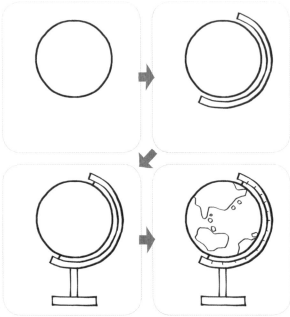

畫畫前，先學習觀察

⊕ 地球儀是按照地球外觀製作的模型，就像地球一樣圓滾滾的，再畫上世界地圖，最後安裝支架防止滾落。

邊畫邊學小知識

⊛ 仔細觀察地球儀，會發現它不是直挺挺站著，而是稍微往旁邊傾斜，這是因為地球實際上也是有點斜斜的。

⊛ 最古老的地球儀由德國馬丁貝海姆（Martin Behaim）製作，存放於德國紐倫堡博物館。

電風扇 Electric fan

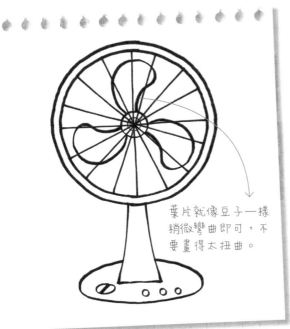

葉片就像豆子一樣
稍微彎曲即可，不
要畫得太扭曲。

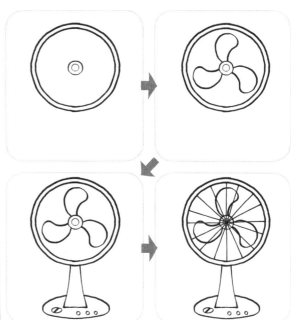

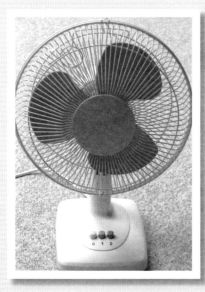

畫畫前，先學習觀察

⊕ 電風扇具有調整風速大小的按鈕、產生涼風的旋轉葉片，以及保護葉片的安全網。

邊畫邊學小知識

✿ 利用葉片快速旋轉產生涼風、趕走熱氣。

✿ 電風扇由愛迪生發明，一開始是用鐵製作，沒有安全網。現今的電風扇都改為塑膠材質並加裝外框，更為方便與安全。

陀螺 Top

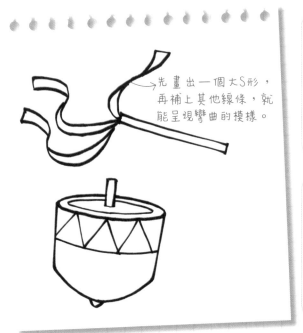

先畫出一個大S形，再補上其他線條，就能呈現彎曲的模樣。

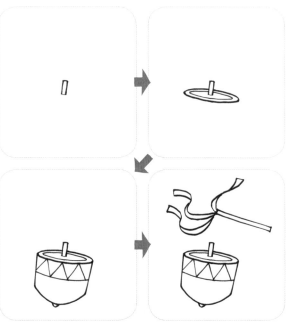

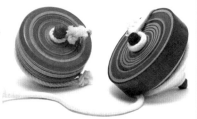

畫畫前，先學習觀察

⊕ 將圓柱型的短木塊一端削尖，釘入細長的芯，就是可以在地上不斷旋轉的傳統玩具。有些人會用長繩子或布條綁成鞭繩，達到加速或持續旋轉的目的。

邊畫邊學小知識

☺ 在沒有太多玩具的年代，陀螺是非常受到小朋友歡迎的遊戲。可以讓陀螺轉最久的人，就會成為大家佩服的孩子王。

☺ 先將繩子纏繞在陀螺表面，往地面甩出後，陀螺就會開始旋轉。若速度減緩，可以使用鞭繩抽打，延長陀螺旋轉的時間。

溜溜球 Yo-Yo

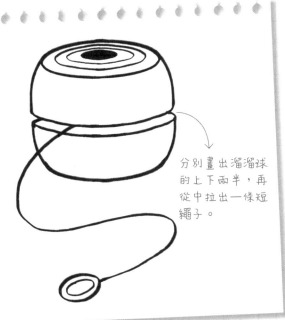

分別畫出溜溜球的上下兩半,再從中拉出一條短繩子。

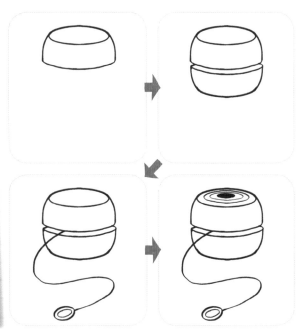

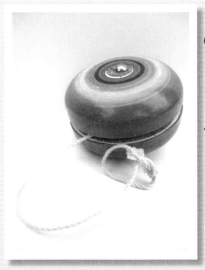

畫畫前,先學習觀察

⊕ 溜溜球是用短短的芯連接兩片半圓體,中間的縫隙纏繞繩子的玩具。

邊畫邊學小知識

⊛ 抓住繩子的一端,利用反覆丟出、拉回的動作,讓繩子不斷纏繞、解開,球體也會跟著上下滾動。據說「Yo-Yo」是菲律賓語「再次回來」的意思。

⊛ 最早開始大量販售溜溜球的企業是由一位名叫鄧肯(Duncan)的美國商人創立,至今仍是美國歷史悠久的溜溜球公司。

房屋 House

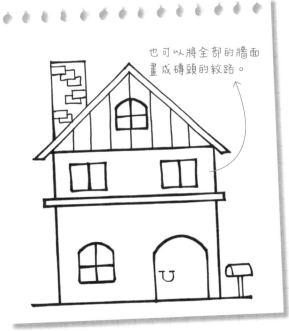

也可以將全部的牆面畫成磚頭的紋路。

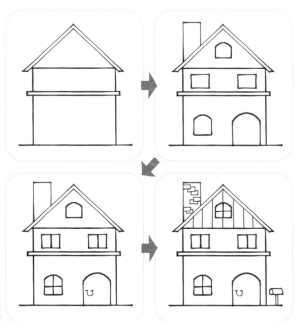

畫畫前，先學習觀察

◈ 三角形的屋頂、四方形的玄關門、好幾個窗戶，就是全家人一起生活的美麗房屋。

邊畫邊學小知識

◈ 加拿大愛德華王子島上的綠色小屋，可説是世界上有名的房屋之一。據説加拿大知名女作家蒙哥瑪莉（Lucy Maud Montgomery）作品「清秀佳人」，正是以這間漂亮的綠屋做為背景。

大廈 Apartment

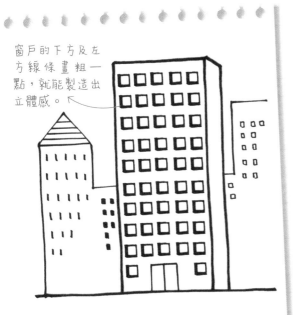

窗戶的下方及左方線條畫粗一點,就能製造出立體感。

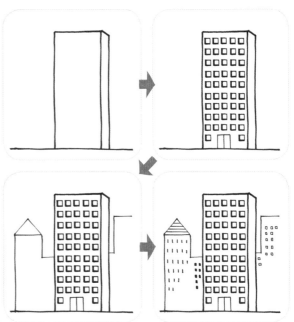

畫畫前,先學習觀察

◉ 大廈的外觀就像是一個巨型的長方體,每一層樓看起來似乎將這個長方體劃分成好幾個小段。

邊畫邊學小知識

◉ 當人們湧向城市,尋求更好的經濟與生活時,為了讓大量的人口同時居住在城市裡,大廈、公寓等類型的住宅便因應而生。

◉ 大家一起居住在大廈裡,就必須尊重別人的權益,不應該隨意跑跳、喧嘩,造成左右鄰居的不便。

狗屋 Kennel

沿著內緣重複畫一條線，
就能呈現出門的立體感。

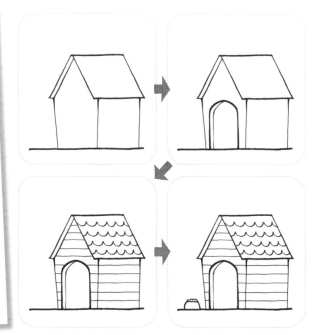

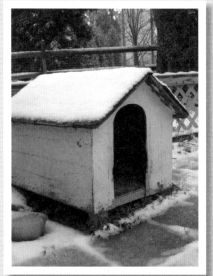

畫畫前，先學習觀察

⊕ 狗屋的尺寸根據狗的大小而有所不同，主要有三角形的屋頂和可以出入的大門。

邊畫邊學小知識

⊕ 可愛的小狗看到我們，都會開心的搖晃尾巴，牠們利用尾巴表達各種情緒。

⊕ 小狗尾巴向下垂得低低的，大多表示恐懼，如果尾巴往後伸直，可能代表生氣憤怒、或想發動攻擊。

雪屋 Igloo

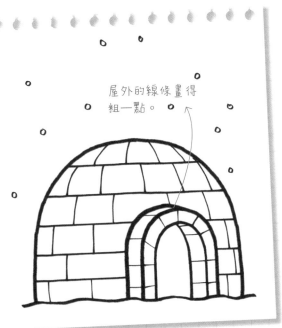

屋外的線條畫得
粗一點。

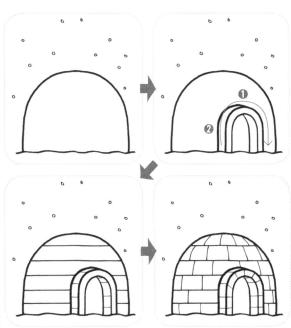

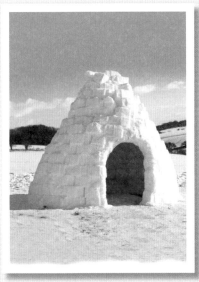

畫畫前，先學習觀察

⊕ 雪屋，是生活在北極的愛斯基摩人所創造的獨特建築。
在冰天雪地裡，人們會用冰雪做成磚頭，堆疊成圓錐形
或半圓形的雪屋。

邊畫邊學小知識

✪ 將因為擠壓而變得非常堅硬的雪，切成長方體的磚塊，
堆疊成牆面之後，再蓋上錐形或圓形的屋頂。

✪ 用零散的雪填補雪塊之間的縫隙，而挖掘雪塊的缺口，
直接填補成為雪屋內的地板。

棒球帽 Baseball cap

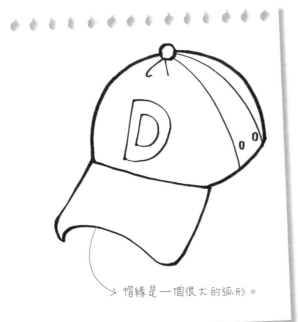

→ 帽緣是一個很大的弧形。

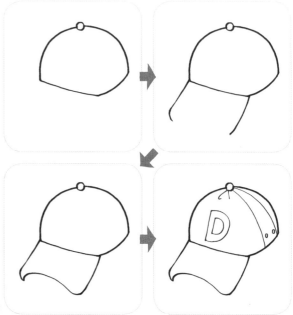

畫畫前,先學習觀察

⊕ 棒球帽有一個可以完全服貼頭部的半圓形,加上可以遮擋陽光的硬質帽簷。

邊畫邊學小知識

⊛ 帽子的作用是為人們的頭部阻擋陽光或寒氣。

⊛ 棒球帽原本是打棒球時戴的帽子,現在成為大家一般休閒穿著的配件。

圓帽 Hat

先確認蝴蝶結或裝飾品在帽子上的位置，再依序畫上其他部分。

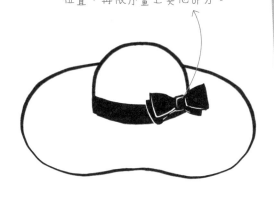

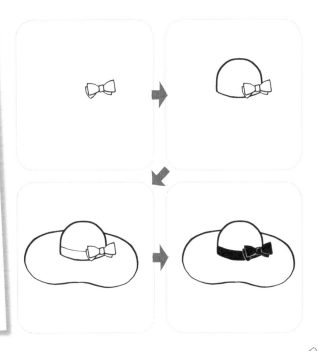

畫畫前，先學習觀察

⊕ 與只有前方有遮陽帽簷的棒球帽不同，圓帽整個環繞著漂亮的帽簷和裝飾。

邊畫邊學小知識

⊛ 這種帽簷又大又華麗的帽子，因為結構外觀很像舊時代馬車的大車輪，所以英文也稱作「Cartwheel」。

⊛ 西洋人習慣將帽子脫下來打招呼，據說是源自於古時候騎士們在打招呼時，會將頭盔卸下以表示沒有攻擊性或惡意。

褲子 Pants

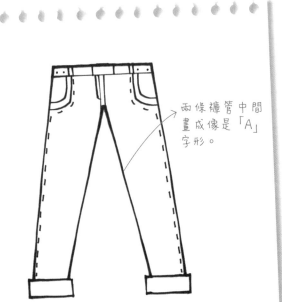

兩條褲管中間畫成像是「A」字形。

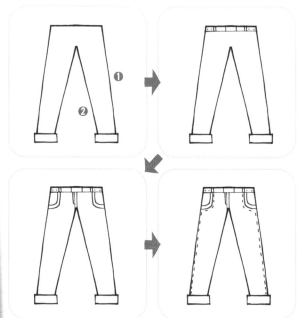

畫畫前，先學習觀察

⊕ 褲子是人們穿在下半身的衣著，上方像是一個圓筒，下方有兩個可以將雙腳伸進去的褲管。

邊畫邊學小知識

✳ 「脫褲子放屁」是形容做事多此一舉。

✳ 「紈褲子弟」是形容奢華浮誇、不知生活疾苦的富家子弟，為負面的形容。

洋裝 Dress

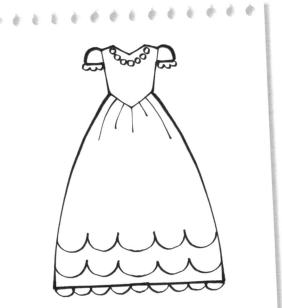

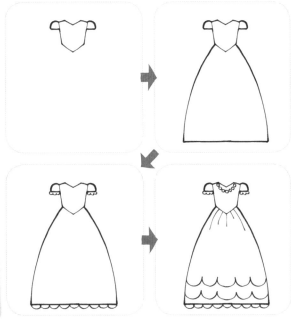

畫畫前，先學習觀察

◉ 華麗漂亮的洋裝通常都是連身裙的樣式，沒有上下兩件之分。

邊畫邊學小知識

✪ 「佛要金裝，人要衣裝」，形容衣著打扮對一個人的重要性，提醒大家要注重自己外表的裝扮禮儀。

✪ 「裝模作樣」，用以形容一個人做作不自然的表現。

帆布鞋 Sneakers

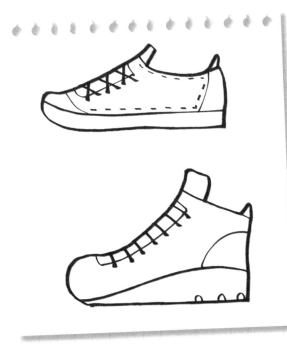

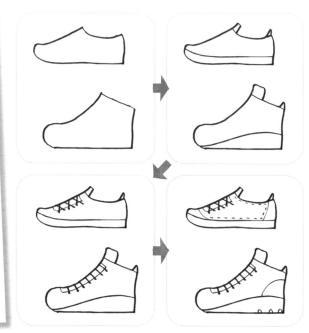

畫畫前，先學習觀察

⊕ 帆布鞋包裹腳掌的部分，通常都是用柔軟的帆布或皮革，鞋底使用平底橡膠且沒有跟。

邊畫邊學小知識

⊛ 帆布鞋的鞋底由橡膠製成，走路的時候不大會發出聲音，因此以意指「鬼鬼祟祟的人」的英文單字（Sneakers）來命名。

雨靴 Rain boots

先以 L 字形畫出鞋跟部分，再連接靴筒與鞋尖。

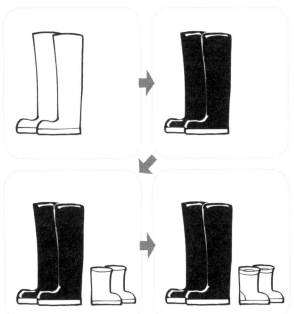

畫畫前，先學習觀察

⊕ 為了預防雪或雨水浸濕雙腳而發明的長筒形鞋子。

邊畫邊學小知識

◉ 靴子應該選購比自己雙腳稍微大一點的尺寸，才能保持通風、方便穿脫。

◉ 若因為下雪或雨水而沾濕，必須先用乾布擦拭後再收納。利用捲起的報紙塞入靴筒中，可去除濕氣並讓靴子保持形狀。

拖鞋 Slippers

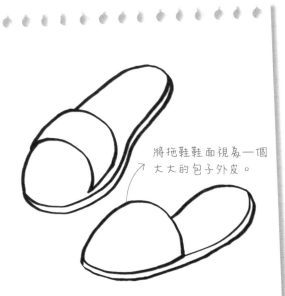

將拖鞋鞋面視為一個大大的包子外皮。

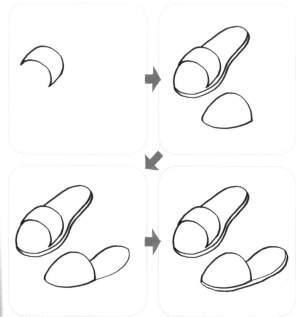

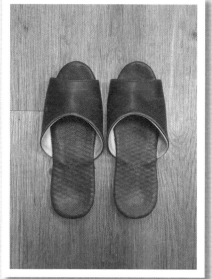

🔍 畫畫前，先學習觀察

⊕ 不用繩子或皮帶固定後腳跟，可以直接將腳掌滑入鞋內，是非常容易穿脫的鞋子。

🎓 邊畫邊學小知識

⊛ 拖鞋的英文名稱源自於「滑動（Slip）」之意。

⊛ 拖鞋通常穿於一般室內或不需長時間行走的情況下。若要長時間行走，就不適合穿著拖鞋，腳跟在沒有被包覆的情況下，不僅雙腳容易疲憊，也很容易鬆脫受傷。

鐵槌 & 鐵釘 Hammer & Nail

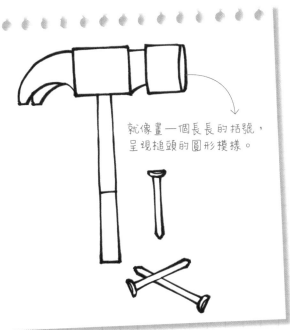

就像畫一個長長的括號，
呈現槌頭的圓形模樣。

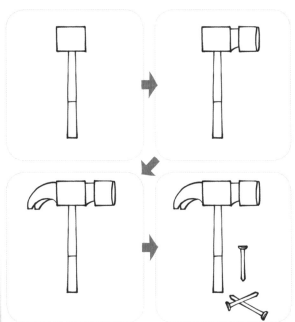

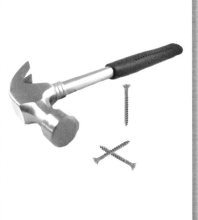

畫畫前，先學習觀察

⊕ 槌子有一個堅硬的金屬槌頭，以及用木頭或金屬做成的
握把。

⊕ 釘子具有扁平的頭、長條形的身體以及尖銳的尾端。

邊畫邊學小知識

✦ 圖片中的槌子，以圓面的一端敲打釘子，另一端則用來
拔除釘子。

✦ 釘子通常用來固定兩個物品，或者釘在牆上作為掛勾。
只要用槌子敲打釘子扁平的頭部，尖銳的尾端就會穿入
物品或牆面內。

利用多個四方形與直線組合成簡單的手槍造型。

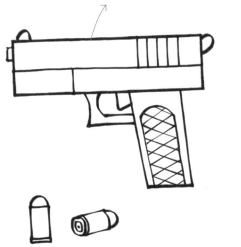

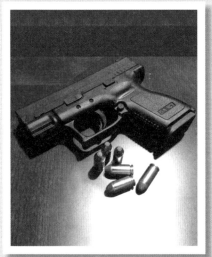

畫畫前，先學習觀察

⊕ 手槍大致上分成發射子彈的槍管、讓子彈射發出去的板機，以及讓手固定的握把等三大部分。

邊畫邊學小知識

⊗ 短小精巧的手槍通常用來射擊短距離的目標或者保護自身的安危，便於單手操作並隨身攜帶。

⊗ 手槍有一個填充子彈的彈匣，只要用力將槍栓往後拉動，彈匣裡的子彈就會往上彈起而進入槍管內。

先在腦海中決定槍身的長度，才能畫出自然的比例。

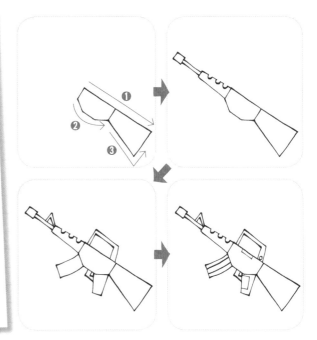

畫畫前，先學習觀察

⊛ 步槍是靠著肩膀發射的槍種，具有厚實的槍托、扣板機時穩固槍管的握把、板機、填充子彈的彈匣，以及長長的槍管。

邊畫邊學小知識

⊛ 步槍是步兵們最基本的武器，每一位步兵都會配給一支步槍。

⊛ 步槍有一次填充一發的短發式、槍栓自動將彈匣內的子彈送入槍管的連發式，以及每擊發一次，彈匣內就會自動補入新子彈的自動填充式步槍。

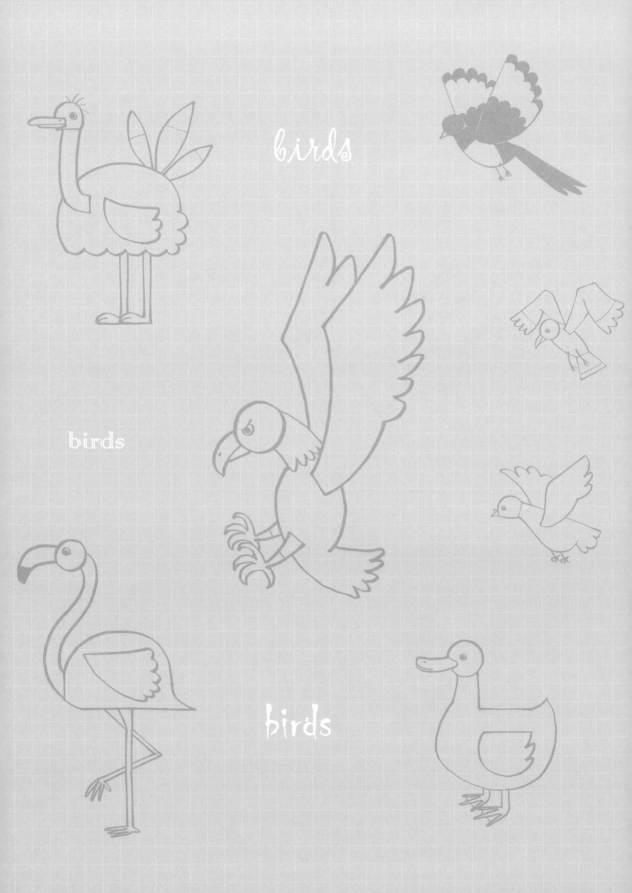

birds

birds

birds

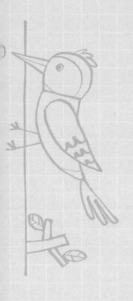

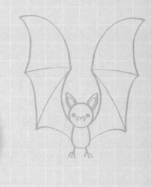

-Part7-
鳥類
動物

BIRDS

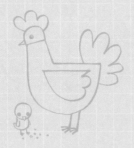
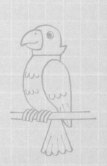

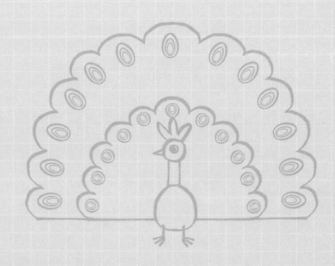
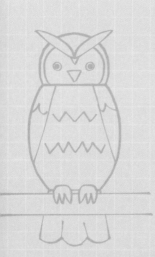

birds

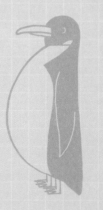

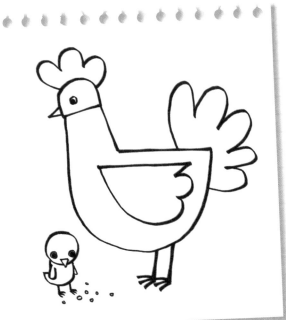

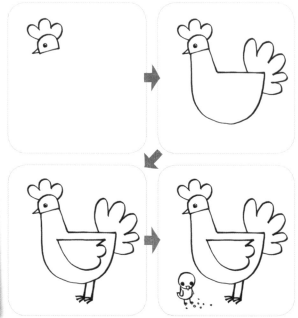

畫畫前，先學習觀察

⊕ 公雞的頭上有鋸齒狀的紅色雞冠，下巴下方有一個像袋子一般的肉髯，尾巴稍微往上翹。

邊畫邊學小知識

⊛ 公雞雖然有翅膀，但不太會飛。

⊛ 俗語中有許多關於雞的有趣句子。「寧為雞首，不為牛後」，以寧願生為雞頭上的紅冠，也不願意成為牛屁股後的尾巴，比喻寧願在小而美的地方當首領，也不願意在別人的擺布下過生活。

鴨子 Duck

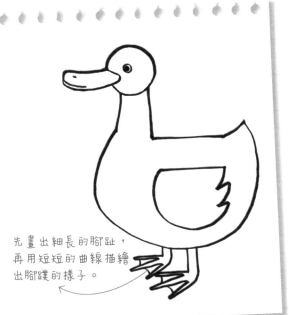

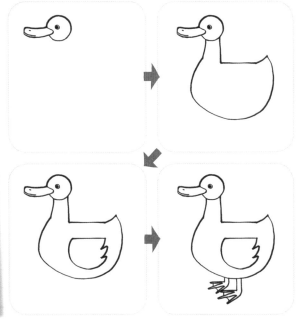

先畫出細長的腳趾，再用短短的曲線描繪出腳蹼的樣子。

畫畫前，先學習觀察

⊕ 鴨子的嘴巴扁長，上方有大大的鼻孔。腳趾中間有柔軟的蹼，全身覆蓋著細緻的白毛。

邊畫邊學小知識

✪ 鴨子的毛具有防水的功能，即使在冰冷的水中也能保持體溫。

✪ 鴨子尾巴附近有分泌油脂的腺體，牠們用嘴巴將油脂抹在羽毛表面，讓水無法滲透進體內。除了最上層的羽毛，靠近皮膚的地方還有一層絨毛，表面的油脂能將空氣留在這兩層毛之間，達到保暖的效果。

啄木鳥 Woodpecker

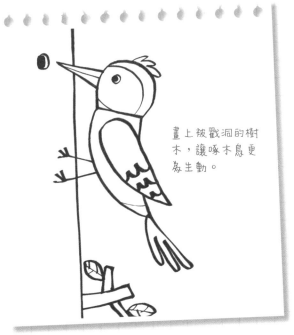

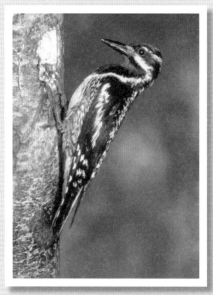

畫上被戳洞的樹木，讓啄木鳥更為生動。

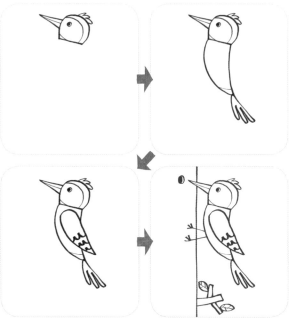

畫畫前，先學習觀察

⊕ 啄木鳥具有堅硬又尖銳的嘴巴、強壯的尾翼以及短小卻銳利的雙腳。

邊畫邊學小知識

✪ 啄木鳥利用堅硬的長嘴巴在樹木上鑿洞，吃掉躲在樹木裡的蟲，特殊的覓食方式讓牠獲得「樹木醫生」的美名。

✪ 大部分的鳥類都用乾草或樹枝築巢，不過啄木鳥是利用牠們的嘴巴鑿樹後，建在樹洞裡，就算颱風下雨也不用擔心。

鸚鵡 Parrot

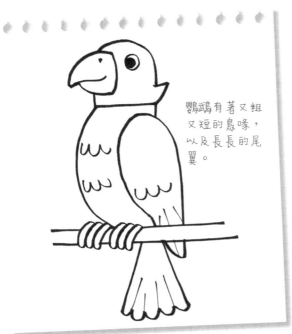

鸚鵡有著又粗又短的鳥喙，以及長長的尾翼。

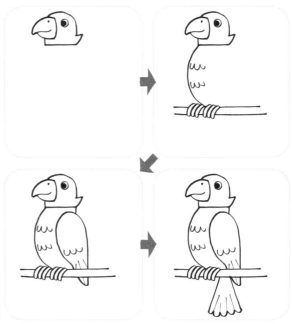

畫畫前，先學習觀察

⊕ 鸚鵡的嘴巴稍微往下彎曲且非常有力，長長的尾翼用來保持平衡，羽毛充滿藍、黃、綠等絢爛的色彩。

邊畫邊學小知識

⊛ 鸚鵡的個性溫馴，也具有模仿人類說話的能力，經常被視為豢養寵物。

⊛ 鸚鵡說的話不具有任何意義，只是單純的模仿牠們聽到的聲音。因此我們也經常用鸚鵡來形容盲目追隨或模仿他人的人。

鴿子 Pigeon

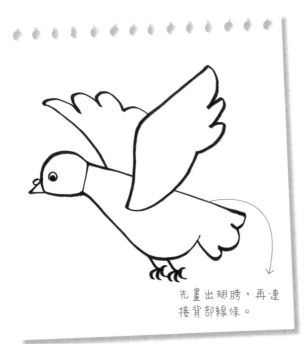

先畫出翅膀，再連接背部線條。

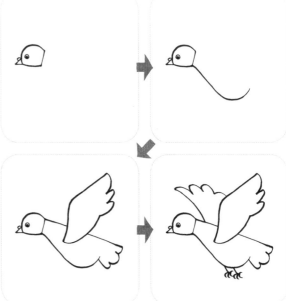

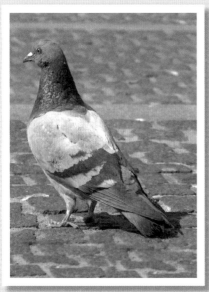

畫畫前，先學習觀察

⊕ 發出「咕咕」叫聲的鴿子，具有相對較短的嘴巴、小而圓的頭、細長的脖子與短小的雙腳。

邊畫邊學小知識

☉ 鴿子即使飛到距離遙遠的地方，也能發揮歸巢的本能飛回家。另外也具有長途飛行的體力，因此古時候的人常利用鴿子向遠方傳遞信息。

☉ 鴿子被視為和平的象徵，是因為聖經中諾亞派遣鴿子啣著橄欖樹枝，向大地傳送洪水已經褪去的消息。

企鵝 Penguin

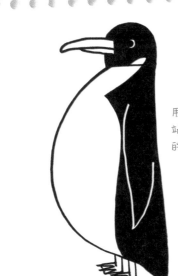

用雙腳直直的站立，是企鵝的特色。

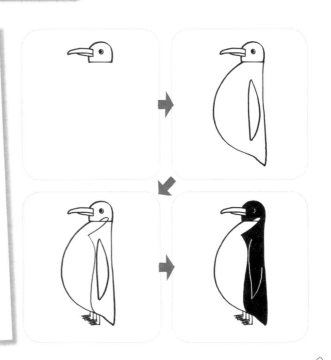

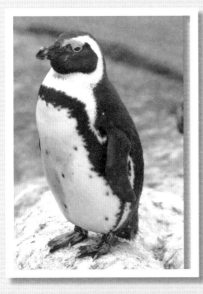

畫畫前，先學習觀察

◉ 走路搖搖擺擺的企鵝，有小小圓圓的頭、長長的嘴巴和小片的翅膀，十分可愛。圓滾滾的身體覆蓋著短毛，腳趾之間有蹼。

邊畫邊學小知識

◉ 企鵝雖然是一種鳥類，卻不會飛翔，只擁有非常高超的泳技，可以在大海中輕鬆覓食。

◉ 企鵝在陸地上用短短的雙腳走路，總在海邊地帶聚集成群，大多分布在南極地區。

駝鳥 Ostrich

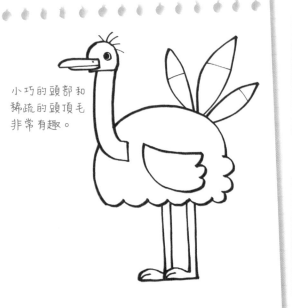

小巧的頭部和
稀疏的頭頂毛
非常有趣。

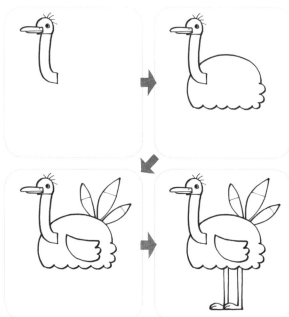

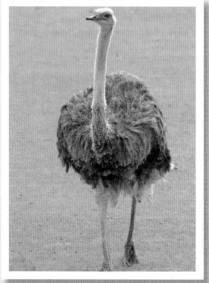

畫畫前，先學習觀察

⊕ 駝鳥的脖子又細又長，有一顆可愛的小頭和一對大眼睛。比脖子還要細的雙腳其實非常有力，雖然身體有豐富的羽毛，但脖子和頭部卻只有稀疏的短毛，看起來有種光禿的感覺。

邊畫邊學小知識

⊛ 駝鳥是體型最大的鳥類，但不會飛翔，只能用健壯的雙腳快速奔跑，最高可達時速70公里。

⊛ 駝鳥蛋不僅是體積最大的鳥蛋，堅硬的外殼也有2mm的厚度。

孔雀 Peacock

華麗又錯綜複雜的羽毛，用簡單的雲狀線條就能呈現。

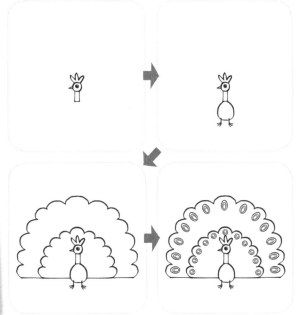

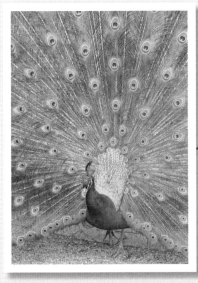

畫畫前，先學習觀察

⊕ 以華麗羽毛聞名的孔雀，頭頂上有幾支裝飾用的冠毛，會像扇子般展開成半圓形的羽毛，擁有狀似眼睛的美麗花紋。

邊畫邊學小知識

⊗ 公孔雀因為拖著又長又重的羽毛，無法飛翔也無法奔跑，遇到心儀的母孔雀時，就會極力展開身後的羽毛，不斷以華麗的色彩吸引對方。

⊗ 或許是因為孔雀求偶的行為誇張、像是在炫耀，英語中所慣用的片語「驕傲得像一隻孔雀（as proud as a peacock）」，用來形容一個人傲慢、意氣風發。

紅鶴 Flamingo

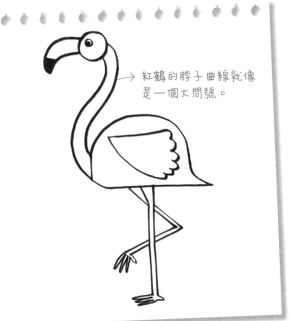

紅鶴的脖子曲線就像是一個大問號。

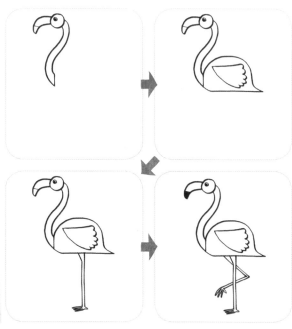

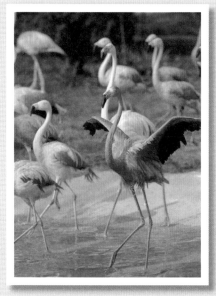

畫畫前，先學習觀察

⊕ 紅鶴的嘴巴較粗，稍微往下彎曲，前端為黑色。細長的脖子、身體和苗條的雙腳都帶著火紅色。

邊畫邊學小知識

⊛ 紅鶴剛出生的時候，身上的毛偏向白色或灰色，長大後才會變成紅色。

⊛ 雙腳非常細長的紅鶴，休息或睡覺的時候，為了盡量減少身體熱能的消耗，只會以單腳站立。

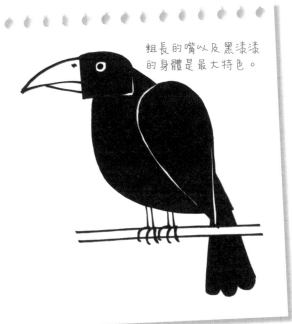

粗長的嘴以及黑漆漆的身體是最大特色。

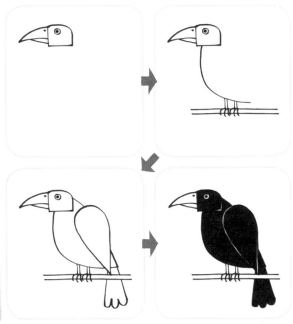

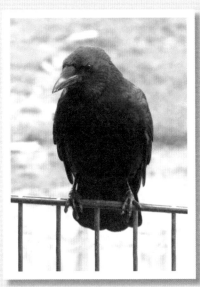

畫畫前，先學習觀察

⊕ 「嘎嘎」叫的烏鴉全身都是黑色，連粗長銳利的嘴巴也是黑色，嘴巴的上半段也覆蓋著短毛。

邊畫邊學小知識

✿ 烏鴉會叼取食物餵養幼鳥，幼鳥長大後也會負責餵養老鳥，因此成為孝順、報恩的象徵。

✿ 烏鴉不會因為季節變換而搬家，始終居住在相同地方。

✿ 「天下烏鴉一般黑」，用來形容同類的人擁有相同的特性，大多具貶意、負面的說法。

喜 鵲 Magpie

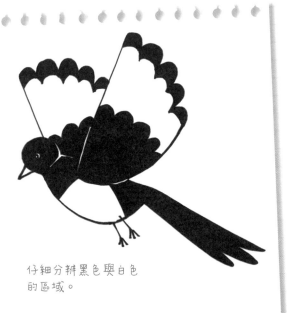

仔細分辨黑色與白色
的區域。

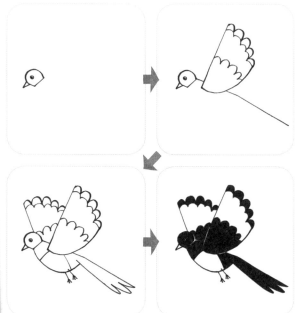

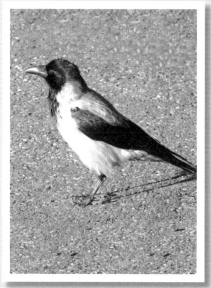

畫畫前，先學習觀察

⊕ 喜鵲的體型比烏鴉小、尾翼較長，肩膀和腹部呈白色，
頭部和背部是黑色。

邊畫邊學小知識

⊛ 自古以來，喜鵲就是傳遞好消息、為貴客引路的喜鳥。
牛郎與織女相會的時候，也是由喜鵲搭成橋，扮演著善
良與喜悅的角色。

⊛ 除了顏色和尾翼的差別，喜鵲的體型與烏鴉極為相似。

燕子 Swallow

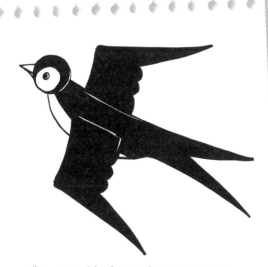

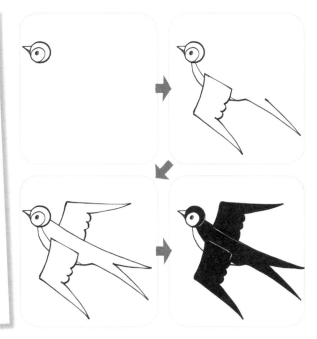

燕子的翅膀就像兩個方向相反的L形，再補上波浪狀的線條。

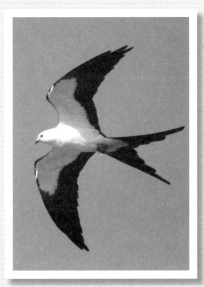

畫畫前，先學習觀察

⊕ 燕子的特徵就是狀似剪刀的尾翼。又寬又長的翅膀即使收在身體旁邊，也幾乎和尾翼一樣長。

邊畫邊學小知識

✦ 燕子是屬於春來秋離的候鳥。牠們會飛到溫暖的東南亞地區過冬，春天再回到原本的家。

✦ 「燕子銜食」，用來比喻養育子女的辛苦。

海鷗 Seagull

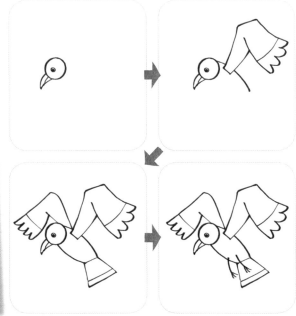

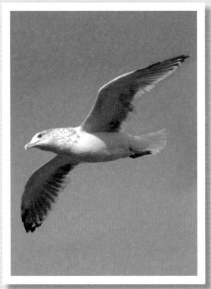

畫畫前，先學習觀察

⊕ 海鷗的背部和翅膀呈灰色，頭部是白色。翅膀又寬又長，邊緣為黑色。嘴巴細尖且呈黃色。

邊畫邊學小知識

⊛ 海鷗擁有可以行走的雙腳，腳趾間有蹼。

⊛ 海鷗是居住在海邊的候鳥。無論是簡單的「m」字形或者栩栩如生的寫真，許多有關海岸的畫作之中，都會出現海鷗的身影。

貓頭鷹 Owl

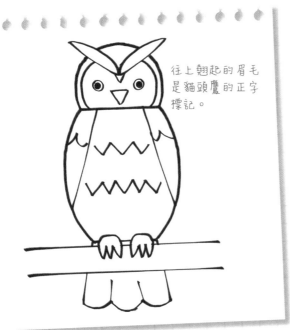

往上翹起的眉毛是貓頭鷹的正字標記。

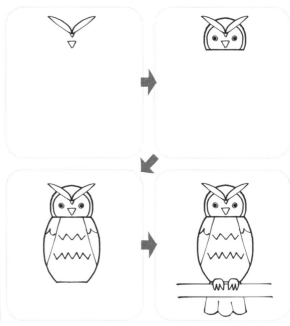

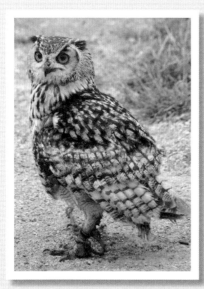

畫畫前，先學習觀察

✦ 貓頭鷹有扁平的臉、集中在前方的眼睛，雙眼中間還有往上翹起的眉毛，雙腳粗短、爪子銳利。

邊畫邊學小知識

✦ 貓頭鷹的眼珠子無法轉動，在不轉頭的狀況下，就只能看著正前方。所以貓頭鷹的頭部可以往左、右、下方旋轉180度以上，有些品種可旋轉到270度。

✦ 鴞的外型與貓頭鷹相當類似，只是眼睛比較小，而且沒有明顯的眉毛。

老鷹 Eagle

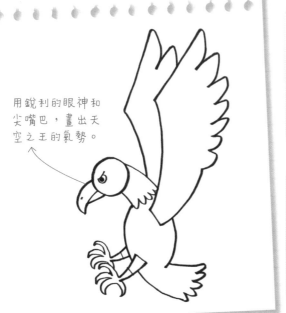

用銳利的眼神和尖嘴巴，畫出天空之王的氣勢。

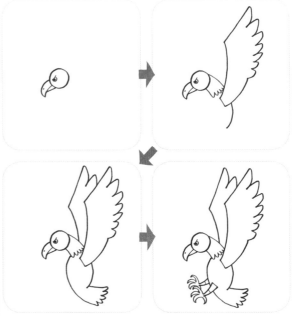

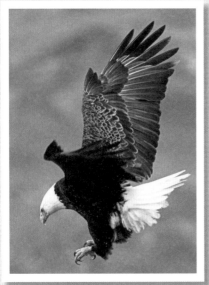

畫畫前，先學習觀察

⊕ 老鷹有天空之王的美名，大大的翅膀、尖鉤狀的嘴巴和銳利的爪子，都顯現出牠的兇猛天性。

邊畫邊學小知識

⊛ 老鷹喜歡吃腐肉，像是原野中的動物屍體、河岸邊的腐魚，都是牠的食物，因此擁有「大自然清道夫」之稱。

⊛ 寬大的翅膀讓老鷹能在高空中盤旋滑行，尋找獵物。

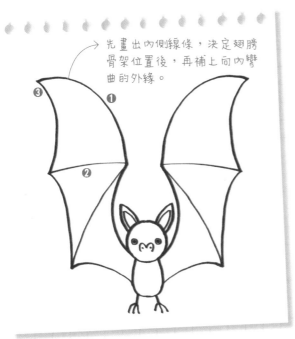

先畫出內側線條，決定翅膀骨架位置後，再補上向內彎曲的外緣。

❸ ❶ ❷

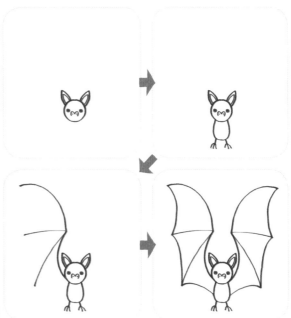

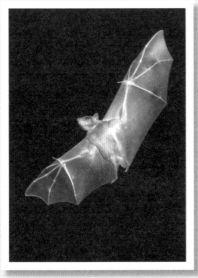

🔍 畫畫前，先學習觀察

⊕ 蝙蝠有狀似老鼠的頭部、比例稍大的耳朵，前腳趾之間有大片且發達的膜，連結成翅膀的模樣。

🎓 邊畫邊學小知識

⊕ 雖然蝙蝠會飛，但牠是屬於哺乳類動物，而非鳥類。因為蝙蝠的翅膀和鳥類不同，是由前腳趾之間的膜連接而成，形成架構非常特殊的翅膀。

⊕ 蝙蝠的後腳無法走路，卻能長時間吊掛在固定地方，所以蝙蝠總是倒掛在洞穴或樹枝上。

musical
instruments

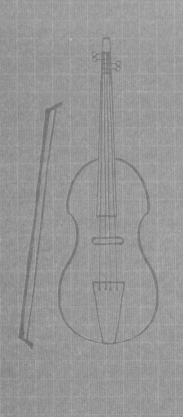

musical
instruments

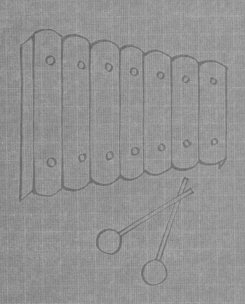

musical
instruments

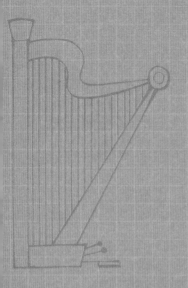

musical
instruments

-Part 8-
樂器

MUSICAL INSTRUMENTS

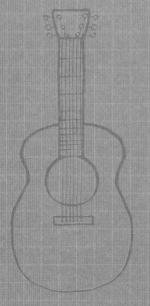

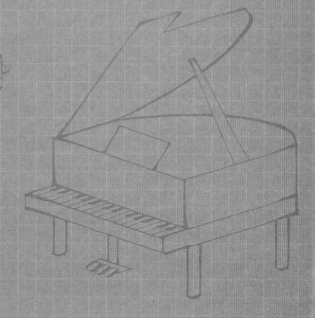

musical
instruments

吉他 Guitar

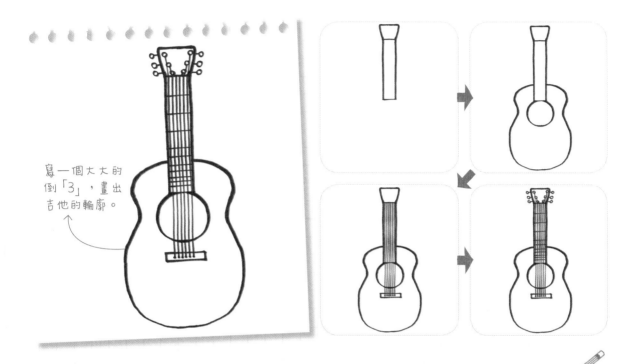

寫一個大大的倒「3」，畫出吉他的輪廓。

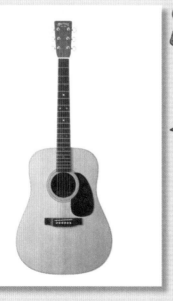

畫畫前，先學習觀察

⊕ 吉他有長條形的脖子，下方是寬厚有曲線的身體。有好幾條線縱貫全身，中間還有發出聲音的圓洞。

邊畫邊學小知識

⊕ 利用好幾條線發出聲音的樂器，統稱為弦樂器。吉他就是藉由撥彈這些線條而演奏出音樂。

⊕ 吉他的構造分為產生共鳴與聲響的身體（Body）、用手握住並撥彈琴弦的脖子（Neck），以及可以調整琴弦鬆緊度的頭（Head）。

小提琴 Violin

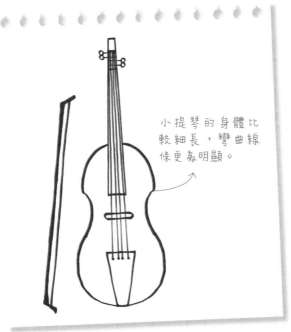

小提琴的身體比較細長，彎曲線條更為明顯。

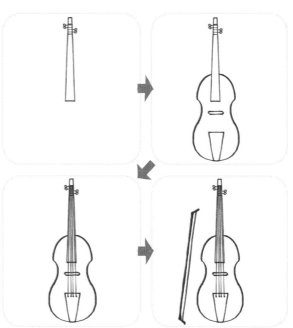

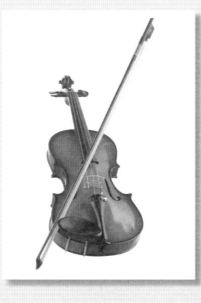

畫畫前，先學習觀察

⊕ 小提琴的外觀與吉他相似，但更具優雅玲瓏的曲線。

⊕ 用來摩擦琴弦發出音樂的棒子稱為「琴弓」，主要以天然馬毛製成。

邊畫邊學小知識

⊕ 利用琴弓來回摩擦琴弦而演奏的小提琴，是體積最小的弦樂器。

⊕ 小提琴演奏時會夾在脖子與肩膀之間，因此附有柔軟的墊子。

鼓 Drums

先畫出體積最大的低音鼓。

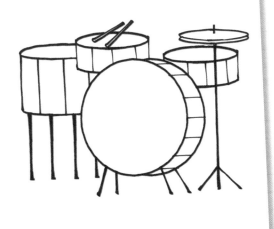

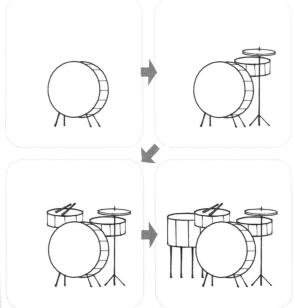

畫畫前，先學習觀察

⊕ 一套完整的鼓組，包含中央下方的大鼓、靠近鼓手的數個小鼓，兩側還有聲音清脆的鈸。

邊畫邊學小知識

⊛ 每一組鼓樂器都有各種不同尺寸和類型的鼓，會根據演奏的音樂類型和鼓手的需求而調整。

⊛ 位於鼓手兩側的鈸分為上下兩片，可用腳邊的踏板裝置，直接敲打下片或者使其與上片撞擊而發出聲音。

鋼琴 Piano

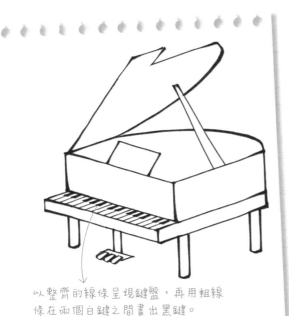

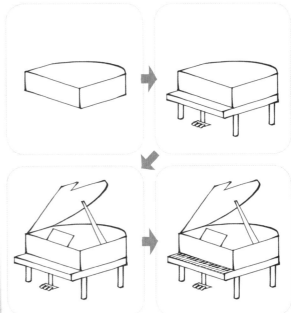

以整齊的線條呈現鍵盤，再用粗線條在兩個白鍵之間畫出黑鍵。

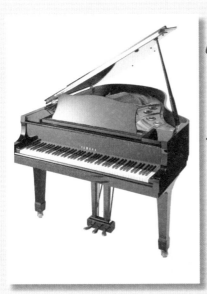

畫畫前，先學習觀察

⊕ 體型龐大的三角鋼琴，有和身體相同曲線的蓋子、一整排黑白相間的鍵盤，下方中央有三個腳踏控制器。

邊畫邊學小知識

✪ 一般的鋼琴共有88個鍵盤，由52個白鍵和36個黑鍵組成。

✪ 鋼琴根據彈奏的力道可調整聲音大小，成為最廣泛使用的樂器之一。

木琴 Xylophone

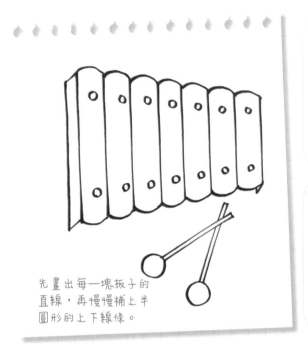

先畫出每一塊板子的直線，再慢慢補上半圓形的上下線條。

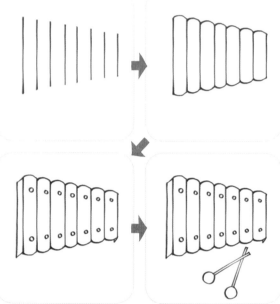

畫畫前，先學習觀察

⊕ 用好幾個扁平的木板，以類似鋼琴琴鍵的排列方法組合成木琴。

邊畫邊學小知識

⊛ 木琴的名稱來自於「木質（Xylon）」以及「聲音（phone）」的結合，即為「木的聲音（Wooden sound）」之意。

⊛ 敲打木琴琴鍵而發出聲音的棒子稱為音鎚（Mallet）。管弦樂團中使用的木琴，下方有一種特殊的共鳴管，能讓優美的樂聲持續較久。

鈴鼓 Tambourine

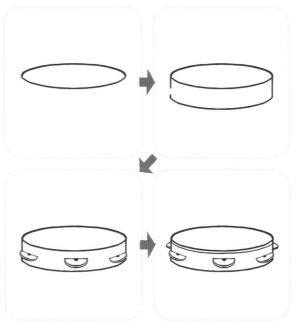

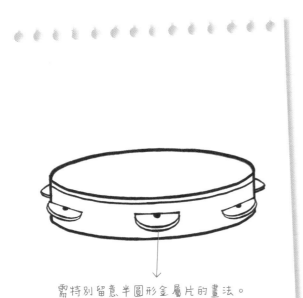

需特別留意半圓形金屬片的畫法。

畫畫前，先學習觀察

⊕ 鈴鼓的外觀就像是很薄的鼓，圓形的側邊有數個溝槽，裝設單片或雙片銅板模樣的金屬片，搖晃時金屬片就會撞擊發出聲音。

邊畫邊學小知識

⊛ 鈴鼓的歷史相當悠久，具有體積小巧、便於製作的特性，一般派對或慶祝活動都少不了它。

⊛ 鈴鼓的鼓面使用皮革製成，將動物的皮革乾燥後拉平，敲打時可發出低沉渾厚的聲響。

口琴 Harmonica

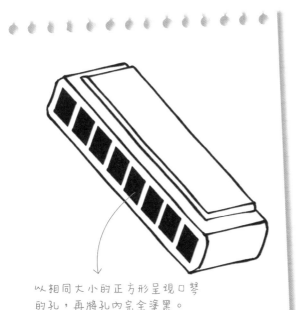

以相同大小的正方形呈現口琴的孔，再將孔內完全塗黑。

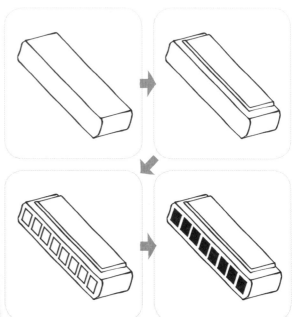

畫畫前，先學習觀察

⊕ 外觀呈現長方形體的口琴，主體以木頭、塑膠製成，側邊有許多用來吹氣並發出聲音的小孔，外部再以金屬片覆蓋。

邊畫邊學小知識

⊛ 口琴是老少咸宜又小巧方便的樂器。側邊的小孔就像玉米般整齊排列。

⊛ 用嘴巴在小孔上吐氣或吸氣，就能利用空氣的通過而發出聲音。即使是同一個孔，吐氣和吸氣時所發出的聲音也不同。

豎琴 Harp

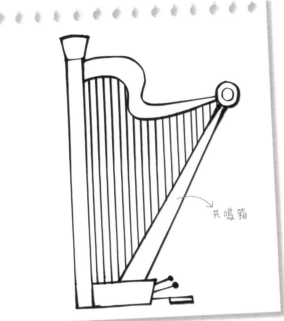

共鳴箱

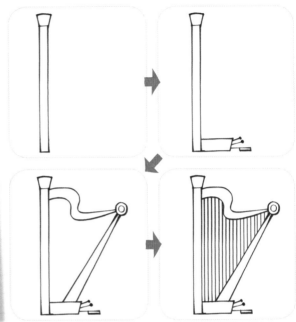

畫畫前，先學習觀察

⊕ 豎琴以一支主要的前柱，S形的琴頸裝有各種不同長度的琴弦，最後再連接斜立式的共鳴箱，呈現優雅的外型。共鳴箱的下方還有腳踏板。

邊畫邊學小知識

⊛ 豎琴是利用撥彈琴弦而演奏的弦樂器，據說是源自於打獵時撥彈弓繩的動作。

⊛ 可用踏板改變音調的踏板式豎琴，通常裝有47根琴弦。

喇叭 Trumpet

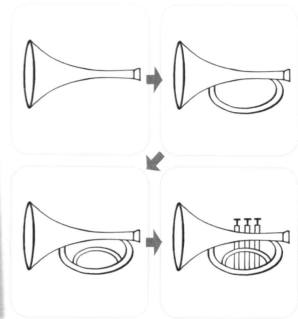

畫畫前，先學習觀察

⊕ 喇叭具有用嘴巴吹氣的孔、往前延伸又向下繞圈子的長管、控制音調的按鈕，以及發出聲音的喇叭頭。

邊畫邊學小知識

⊗ 喇叭的聲音響亮又高亢，自古以來常用在戰爭的警示信號，或者君王駕臨時的禮樂樂器。

⊗ 演奏喇叭時並非單純的往吹氣孔內吐氣，還要將嘴巴頂在吹氣孔中，利用上、下嘴唇的震動來擴大共鳴。

畫畫の必備工具

1206-JC / 2401-JC / 3601-JC / 4801-JC
Q比特大號可水洗抗菌蠟筆

| 12 色組 | 24 色組 |
| 36 色組 | 48 色組 |

●水性配方蠟，使用濕布或濕海綿輕輕擦拭即可清除乾淨
●畫在衣服上也可清洗乾淨！

GC-001

12 色組

GC-001-12c 果漾彩繪筆

●好寫、好畫、安全無毒、不滲透紙張，用水易清洗或擦拭
●適用於不同材質如：紙張、玻璃、瓷磚、塑膠...等

右轉尾帽筆芯可伸長

12 色組

CC-084
可愛家族抗菌學前色鉛筆
●抗菌處理、附削筆器、姓名貼紙

12 色組

CC-098 抗菌特殊色鉛筆
●螢光、金屬色可畫在深色畫紙上
●色彩亮麗、抗菌處理

| 12 色組 | 24 色組 | 36 色組 |

W-003
可愛家族 彩色筆
●12色/24色/36色
●陪你一起塗鴉創意

24 色

MC-003 / MC-002 / MC-001
Q比魔術超輕黏土20 / 50 / 100g
●安全無毒　　●不沾手好收拾
●柔軟好捏塑

8 色組

WB-001
Q比天使 MINI白板筆
●安全無毒　　●白板用、易擦拭
●一般繪圖也可用

LIBERTY 利百代®
www.liberty.com.tw

利百代國際實業股份有限公司
台北市中山北路二段45巷21之1號
TEL: (02) 2531-8383 (代表號)　FAX: (02) 2543-3215

免費客服
0800-568-888
(上班日上午9：00～下午5：00專人服務)
或是 service@liberty.com.tw

142種超好玩的親子畫畫BOOK

초간단 아빠 일러스트 : 아이가 원하는 그림을 가장 쉽게 그려주는 방법

作　　者	智慧場Wisdom Factory◎著、劉成鐘◎畫
譯　　者	邱淑怡
主　　編	紀欣怡
封面設計	許貴華
內文排版	菩薩蠻數位文化有限公司

出版發行	采實出版集團
行銷企畫	黃文慧、王珉嵐
業務發行	張世明、楊筱薔、賴思蘋
法律顧問	第一國際法律事務所　余淑杏律師
電子信箱	acme@acmebook.com.tw
采實官網	http://www.acmestore.com.tw/
采實文化粉絲團	http://www.facebook.com/acmebook

ＩＳＢＮ	978-986-5683-57-3
定　　價	250元
初版一刷	2015年7月2日
劃撥帳號	50148859
劃撥戶名	采實文化事業有限公司
	100台北市中正區南昌路二段81號8樓
	電話：02-2397-7908
	傳真：02-2397-7997

國家圖書館出版品預行編目(CIP)資料

142種超好玩的親子畫畫BOOK/智慧場Wisdom Factory著；
劉成鐘畫.邱淑怡譯 -- 初版.-- 臺北市：采實文化, 2015.7
　面； 公分.--（親子田；14）
　ISBN 978-986-5683-57-3 (平裝)

1.插畫 2.繪畫技法

947.45　　　　　　　　　　　　　　104010180

系列：親子田系列014

書名：142種超好玩的親子畫畫BOOK

　　　초간단 아빠 일러스트 : 아이가 원하는 그림을 가장 쉽게 그려주는 방법

讀者資料（本資料只供出版社內部建檔及寄送必要書訊使用）：

1. 姓名：

2. 性別：□男　□女

3. 出生年月日：民國　　　年　　　月　　　日（年齡：　　　歲）

4. 教育程度：□大學以上　□大學　□專科　□高中（職）　□國中　□國小以下（含國小）

5. 聯絡地址：

6. 聯絡電話：

7. 電子郵件信箱：

8. 是否願意收到出版物相關資料：□願意　□不願意

購書資訊：

1. 您在哪裡購買本書？□金石堂（含金石堂網路書店）　□誠品　□何嘉仁　□博客來

　　□墊腳石　□其他：＿＿＿＿＿＿＿＿＿＿＿＿＿（請寫書店名稱）

2. 購買本書日期是？＿＿＿＿年＿＿＿＿月＿＿＿＿日

3. 您從哪裡得到這本書的相關訊息？□報紙廣告　□雜誌　□電視　□廣播　□親朋好友告知

　　□逛書店看到　□別人送的　□網路上看到

4. 什麼原因讓你購買本書？□喜歡畫畫　□小孩喜歡　□被書名吸引才買的　□封面吸引人

　　□內容好，想買回去試試看　□其他：＿＿＿＿＿＿＿＿＿＿＿＿＿＿＿＿＿＿（請寫原因）

5. 看過書以後，您覺得本書的內容：□很好　□普通　□差強人意　□應再加強　□不夠充實

　　□很差　□令人失望

6. 對這本書的整體包裝設計，您覺得：□都很好　□封面吸引人，但內頁編排有待加強

　　□封面不夠吸引人，內頁編排很棒　□封面和內頁編排都有待加強　□封面和內頁編排都很差

寫下您對本書及出版社的建議：

1. 您最喜歡本書的特點：□圖片精美　□實用簡單　□包裝設計　□內容充實

2. 關於繪圖插畫的訊息，您還想知道的有哪些？

＿＿＿

＿＿＿